CATALOGUE

DE LA

COLLECTION PAUL GARNIER

MUSÉE NATIONAL DU LOUVRE

CATALOGUE

DE LA

COLLECTION

PAUL GARNIER

PUBLIÉ D'APRÈS LES NOTES DU DONATEUR

PAR

Gaston MIGEON

CONSERVATEUR DES OBJETS D'ART
AU MUSÉE DU LOUVRE

PARIS

LIBRAIRIE HACHETTE & Cie

79, boulevard Saint-Germain

1917

Pl. 1

PAUL GARNIER

Pl. II

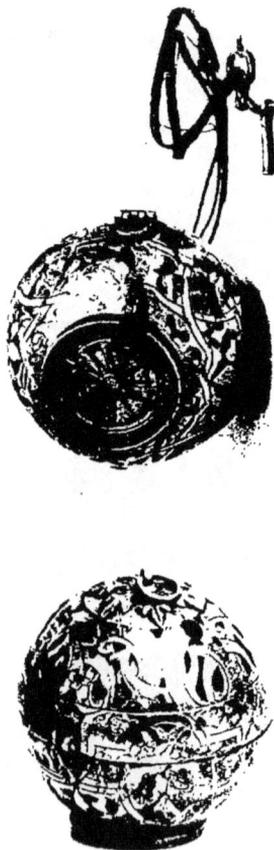

1. — Petite horloge ou montre sphérique
signée Jacques DE LA GARDE à Blois.
Art français, XVI^e siècle.

PAUL GARNIER

Rien n'est plus intéressant qu'une collection d'objets d'un art industriel formée par un homme de ce métier ; nul snobisme n'y a présidé. Depuis la première jusqu'à la dernière pièce toutes ont été recherchées, soit pour leur curiosité technique, soit pour la beauté de leur décoration. La volonté tenace d'un homme décidé à constituer la plus complète des séries, a attiré comme un aimant toutes les pièces qui passaient à proximité de sa convoitise, et aucun sacrifice n'a paru trop lourd pour la possession d'un objet capital, quand il se présentait. Une semblable collection arrive un jour ainsi à être absolument représentative de l'industrie artistique à laquelle a été vouée une si ardente passion professionnelle.

Telle était la collection d'horloges et de montres de M. Paul Garnier, Président de la Chambre syndicale de l'Horlogerie de Paris, dont le nom est demeuré attaché à tous les perfectionnements et développements apportés à la construction de l'horlogerie électrique et des indicateurs dynamométriques dans les services du ministère de la Marine, du ministère de la Guerre, et des Chemins de fer en France.

Ses intentions généreuses à l'égard de l'État étaient anciennes ; souvent communiquées à ses meilleurs amis, elles reçurent des événements tragiques de la grande guerre de 1914 un stimulant qui ne lui permit pas de différer plus longtemps à les réaliser. D'un ardent patriotisme, voulant augmenter le patrimoine artistique de la France, peut-être sous l'influence du mystérieux pressentiment de la mort prochaine, il résolut en 1916 de faire donation au Musée du Louvre de la partie principale de sa collection de montres (56 pièces), — de trois petites horloges, — de la belle vierge en ivoire gothique, un des plus grands chefs-d'œuvre de l'art français du xiiie siècle, — d'une plaque d'argent gravé du xive siècle, égalant par la beauté du dessin les plus fameuses miniatures de cette époque, — et de six plaquettes de bronze des plus remarquables de la Renaissance italienne.

M. Paul Garnier ne s'était pas contenté de réunir cette inestimable collection d'objets d'horlogerie ancienne ; il les avait étudiés en curieux, avait recueilli sur eux de nombreux renseignements. Ce sont ces notes, remises au Conservateur du Musée du Louvre, que ce dernier dut reviser, rédiger, compléter, pour en faire le catalogue scientifique que voici, dont par legs particulier M. Paul Garnier avait assuré la publication. Il a trouvé une aide technique inestimable auprès d'un jeune horloger, ami de M. Paul Garnier, M. Édouard Gélis, dont les connaissances et l'érudition sont hors de pair. Il doit aussi de précieux renseignements à la gracieuse obligeance de M. E. Picot, membre de l'Institut.

Ses collègues anglais, Sir Hercules Read, du British
Museum, et M. Watts, du Victoria and Albert Museum,
se sont empressés à lui communiquer toutes indications
utiles sur les montres de leurs collections.

La collection de montres est surtout inestimable par
sa variété et sa beauté. Tous les types de petites hor-
loges destinées à être suspendues au cou, s'y rencontrent ;
la dorure, l'émail, le cristal, les pierres précieuses s'y
trouvent mis en œuvre ; la ciselure y est remarquable,
d'après les modèles gravés de tous les petits maîtres de
la seconde Renaissance, Étienne Delaune ou Théodore
de Bry principalement. Et presque tous les ateliers les
plus connus de l'Europe s'y trouvent représentés.

A côté des cinquante-six montres de ce genre, les
quatre boîtiers décorés d'émaux peints ne sont que des
témoins remarquables, mais insuffisamment nombreux,
de la nouvelle technique où devaient se distinguer avec
tant d'éclat les Toutin, les Gribelin et les Vauquer.
A part cette réserve, la collection de M. Paul Garnier,
qu'avaient précédée les donations anciennes de Sauva-
geot et de Seguin, a assuré au Musée du Louvre une
des plus précieuses collections de montres, qui existent
au monde : ce petit catalogue très détaillé contribuera,
nous l'espérons, à en établir l'histoire.

Gaston MIGEON.

BIBLIOGRAPHIE

A. P. F. Robert Dumesnil. *Le peintre graveur français*, 11 vol. Waréc, Paris, 1835.

Dubois (Pierre). *Collection archéologique du Prince Soltykoff*. Horlogerie. Didron, Paris, 1858.

A. Sauzay. Musée du Louvre, *Catalogue du Musée Sauvageot*. Mourgues, Paris, 1861.

Piot (Eugène). *Le Cabinet de l'amateur*. Souvenir de quelques collections modernes, 1861-1862, pages 157-160. Firmin Didot, Paris, 1863.

Wood (Ed. J.). *Curiosities of clocks and watches from the earliest times*. London, 1866.

A. Darcel. Musée du Louvre, *Notices des émaux et de l'orfèvrerie*. Paris, 1867.

Clément de Ris. Musée du Louvre. *Notice des objets de bronze, cuivre, etc.* Mourgues, Paris, 1874.

Sommerard (du). *Catalogue du Musée des thermes et de l'hôtel de Cluny*, p. 437-439. Paris, 1883.

Franklin (A.). *La vie privée d'autrefois*. La mesure du temps. Plon, Paris, 1888.

Palustre (E.). *La Collection Spitzer*. L'Horlogerie, notice et descriptions par Palustre. Tome V, E. Lévy, Paris, 1892.

Havard (Henri). *L'Horlogerie*. Delagrave, Paris.

Ilg (Dr Albert). *Sammlung kunst-industrieller Gegenstände des allerhöchsten Kaiserhauses*. Arbeiten der Goldschmiede. J. Löwy, Vienne, 1895.

Planchon (Mathieu). *Exposition universelle de 1900*. Musée Rétrospectif de la classe 96. Horlogerie.

GIRAUD (J.-B.). *Notes sur l'horlogerie avant le XVIII^e siècle*. Pierre Bergier, armurier-horlogier du roi à Grenoble (Bⁱⁿ du Comité des Travaux historiques, 1900, 3^e livraison).

IDEM. *La Blanque des horlogers à Lyon en 1592, et Jehan Naze, horloger lyonnais* (Bⁱⁿ historique et philologique, 1905).

RONDOT (Natalis). *L'art et les artistes à Lyon du XIV^e au XVIII^e siècle*. Bernoux et Cumin, Lyon, 1902.

Collection of watches loaned to the Metropolitan Museum of New-York, by M^{rs} G. A. Hearn, 1907.

BRITTEN (F. J.). *Old clocks, Watches and their makers*. Batsford, London, 3^e édition, 1911.

MIGEON (Gaston). *La Collection de M. Paul Garnier* (Les Arts, mars et mai 1906).

CLOUZOT (Henri). *Les frères Huaud,* brochure et planches. — Fischbacher, Paris, 1907.

IDEM. *Les émaillistes de l'École de Blois* (Revue de l'art ancien et moderne, t. XXVI, août 1914).

IDEM. *Les Toutin, orfèvres, graveurs et peintres sur émail* (Ibid., t. XXIV, décembre 1908, et t. XXV, janvier 1909).

IDEM. *Les Émaillistes français sous Louis XIV* (Ibid., t. XXX, août et septembre 1911).

IDEM. *Les Maîtres horlogers de Blois* (Ibid., t. XXXIII, février 1913).

WILLIAMSON. *Catalogue of the Watches of M^r Pierpont Morgan.* London, 1912.

DEVELLE (E.) (abbé). *Les horlogers blésois au 16^e et au 17^e siècle.* Rivière, Blois, 1913.

IDEM. 2^e édition, complétée, 30 planches, 1917.

Catalogue de livres d'architecture et de recueils d'ornements (Collection E. Foule), vente, juin 1914. Besombes, Paris, 1914.

COLLECTION PAUL GARNIER. *Catalogue de la vente.* Paris, décembre 1916.

BABEL (Antony). *Les métiers de l'ancienne Genève,* Horlogerie et orfévrerie. Jullien, Genève, 1916.

EVANS (Joan). *Gilles Légaré and his work* (Burlington Magazine, avril 1917).

I

MONTRES

Pl. III

4. — Cadran de montre
signée A. Béraud à Blois.
Art français, fin du xvie s.

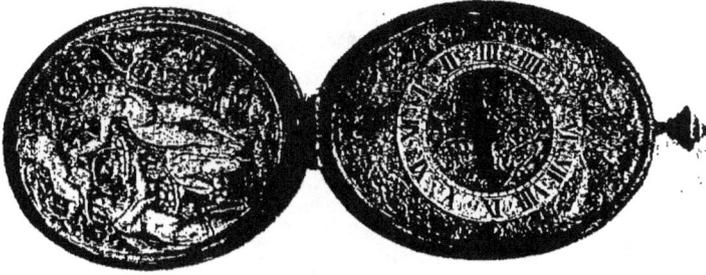

2. — Cadran.

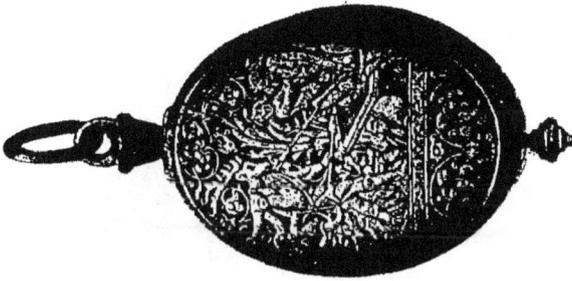

2. — Montre en argent gravé
signée Charles Peiras à Blois.
Art français, fin du xvie s.

Pl. IV

3. — 2e couvercle de la
boîte.

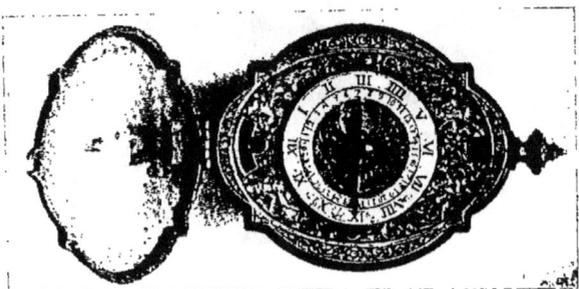

5. — Montre à boîte de cristal
signée Loys Vattier à Blois.
Art français, c[t] du xviie s.

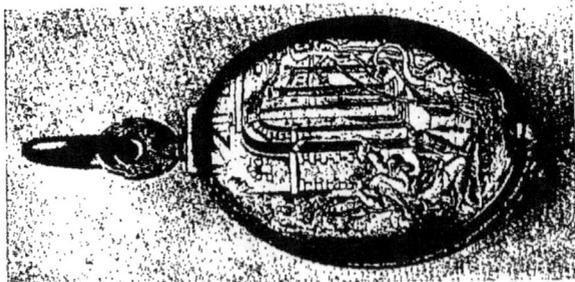

3. — Montre en argent gravé
signée P. Curer à Blois.
Art français, fin du xvie s.

ATELIERS FRANÇAIS

I. — ATELIERS DE BLOIS

1. **Petite horloge** ou montre de forme sphérique, en cuivre, repercée, gravée et dorée.

A la partie supérieure est une rosace formée de six fleurs de lys, rayonnantes, en relief. Au centre est une chape portant l'anneau auquel est suspendue la sphère.

La boîte est divisée en deux hémisphères égaux ouvrant à charnières. La calotte supérieure est décorée de croissants entrelacés, gravés, et ajourés, laissant apercevoir le timbre, et passer le son.

La calotte inférieure est gravée d'entrelacs entre lesquels se détachent des feuillages, des masques et des fleurs sur un fond hachuré, et porte en bas le cercle des heures faisant saillie, celle-ci destinée à protéger l'aiguille.

Le mouvement, à sonnerie d'heures, est fixé à bayonnette dans la boîte. Il est signé et daté : JACQUES DE LA GARDE. Bloys, 1551. — Inv. *7019*. (Pl. II.)

Art français, milieu du XVIᵉ siècle.
Diamètre 0ᵐ 053.

Cette montre est accompagnée de son étui en forme de sac de velours rouge, portant au bas une ouverture dans laquelle vient se fixer le cadran ; un réticule en velours de Gênes contient le tout.

La clé en cuivre, repercée et gravée, dite à manivelle, est encore attachée à la montre.

Cette montre est un spécimen des plus rares dans cette dimension.

L'on connaît d'autres horloges sphériques, mais de volume plus grand et d'époques plus récentes.

Nous n'en avons trouvé de reproduction dans aucune gravure ou estampe du temps, ni de citation dans aucun inventaire du xvi° siècle.

Jacques de la Garde exerçait antérieurement à 1551 et jusqu'en 1572. Fils d'horloger, il laissa une longue lignée d'horlogers fixés à Blois, dont le dernier, Antoine II, y mourut en 1670. Cette montre est bien vraisemblablement de Jacques I de la Garde, de même qu'une petite pendule de forme hexagonale en hauteur de la Collection de M. Artus, ayant fait partie de la collection du baron Pichon et signée aussi J. de la Garde 1565 (Develle, p. 233) [1].

2. **Montre** de forme ovale, couvercles et frise en argent, gravés. Armatures en cuivre doré.

Les couvercles finement gravés représentent, l'un, celui ouvrant sur le cadran : Actéon, accompagné de ses chiens et changé en cerf par l'eau que lui jette Diane se baignant avec ses nymphes dans un bassin. Cette gravure est inspirée de l'estampe de Delaune (R. Dumesnil, n° 69).

L'intérieur de ce couvercle est également gravé, et représente Cérès, debout, qu'un génie ailé vient couronner; et deux femmes, l'une debout, l'autre agenouillée, lui présentent, dans des corbeilles, des fruits et des fleurs au milieu de rinceaux fleuris (d'après l'estampe d'un maître inconnu de l'ancienne collection E. Foule, actuellement à la Biblio-

1. Pour toutes références à des ouvrages antérieurement publiés, je ne cite ici que les noms des auteurs; il faut se reporter pour plus amples renseignements à la Bibliographie qui se trouve en tête de ce Catalogue, et qui répond à toutes les abréviations qu'on trouvera dans la rédaction du catalogue même.

thèque d'Art de M. J. Doucet, nº 85 du Catalogue de vente, 3-6 juin 1914).

Le couvercle ouvrant du côté du mouvement n'est pas gravé à l'intérieur. A l'extérieur, il représente Cérès assise, ayant deux épis dans ses cheveux, tenant de la main droite une gerbe de blé, dont deux hommes agenouillés devant elle, l'un portant une pelle, l'autre un bâton, semblent lui faire hommage. A sa gauche, assis devant un tonneau, Bacchus jeune, couronné de feuilles de vigne, avec ceinture également de feuilles de vigne autour de la taille. Le tout au milieu de rinceaux fleuris.

La frise en argent gravé représente d'un côté : Minerve couchée, avec son bouclier au bras, et de l'autre Léda avec son cygne, au milieu de rinceaux fleuris, où jouent des lapins.

Le cadran, en cuivre gravé, doré, avec cercle en argent en saillie sur lequel sont gravées les heures. Au-dessus du XII, deux anges ailés avec instruments de musique, — au centre : Saint Antoine agenouillé et ses cochons ; au-dessous du VI, oiseaux et lapins dans des rinceaux.

Le mouvement est signé : Charles Peiras, à Bloys. — Inv. *7020*. (Pl. III.)

> Art français, fin du xvıᵉ siècle.
> H. 0ᵐ 046 ; L. 0 ᵐ 036.

Hist. Première Collection Gavet.

Charles Peiras, frère de Pasquier Peiras ou Payras était établi à Blois vers 1598. Marié à Marie Cordier. Une de ses filles épousa en 1616 l'horloger Marc Barry. Il mourut cette même année 1616 (Develle, 2ᵉ édition, p. 284).

Au Victoria and Albert Museum une petite montre de forme octogonale, à boîte d'argent, gravée de sujets d'après l'histoire de David et de Saul, de facture assez rude, a son mouvement signé

Charles Pairas à Bloys (n° 394, 1888) ; et une autre montre en argent aussi et de forme octogonale, signée Charles Peiras à Bloys, gravée de fleurs et de sujets représentant la rencontre d'Eliezer et de Rébecca, provenant du legs Salting, ayant été jadis dans la collection Spitzer (La *Collection Spitzer*, t. V. L'horlogerie, n° 15, reprod., n° 559, 1910). — Dans la collection P. Garnier étaient une montre signée Ch. Peiras à Blois (*Cat. de vente*, n° 118) et une autre signée de Pasquier Peiras (*Cat. de vente*, n° 119), aujourd'hui dans la collection de M. Blot-Garnier.

3. **Montre** de forme ovale. Frise et couvercles en argent, très finement gravés, armature en cuivre doré et gravé.

Le couvercle du côté du cadran représente « Orphée attirant les animaux par les doux accents de sa musique », d'après Delaune (R. Dumesnil, 78).

Celui du côté du mouvement représente « Narcisse devenu amoureux de lui-même en se mirant dans une fontaine », d'après Delaune (R. Dumesnil, 76).

La frise, en argent, représente des rinceaux et des fleurs.

Le cadran en cuivre gravé, doré, représente des fleurs dans des rinceaux sortant d'un panier où il y a des fruits. Le cercle portant les heures gravées est en argent rapporté en saillie sur le cadran. Dans la partie centrale du cadran, sont des oiseaux, des fleurs et des rinceaux.

Le mouvement avec coq et cliquet en cuivre, gravé, ornements ajourés, dorés, est signé : P. CUPER. Æbloys. — Inv. *7022*. (Pl. IV.)

> Art français, fin du XVI° siècle.
> H. 0ᵐ 040 1/2 ; L. 0ᵐ 030 1/2 ; Ep. 0ᵐ 020 1/2.

Hist. Première Collection Gavet.

La famille Cuper ou Couper serait originaire d'Allemagne.

Cette famille, fixée à Blois, avec Barthélemy Cuper, a fourni une longue descendance qui s'est perpétuée presque jusqu'à nos jours dans les mêmes professions. Parmi ses membres on en

compte plusieurs exerçant la profession d'horlogers, portant le prénom de « Paul ».

Paul I Cuper, qui figure en 1586 sur les registres de la paroisse de Saint-Honoré comme « orlogeur », fut marié deux fois et décéda en 1611.

Paul II et Pierre Cuper, fils du précédent, exercèrent à Blois à la même époque (Develle, p. 236, 246, 254).

M. l'abbé Develle a retrouvé les minutes des inventaires dressés à la mort de Pierre Cuper, frère de Paul II, en 1617, et de Paul Cuper III, en 1622. Ces inventaires présentent d'autant plus d'intérêt qu'ils font connaître l'outillage d'un atelier d'horloger à cette époque et qu'ils donnent la prisée des montres ou horloges exécutées, avec leur désignation.

Paul II et Paul III Cuper paraissent être les seuls horlogers blaisois qui aient eu le titre de « Commissaires ordinaires de l'artillerie de France ». Il est intéressant de savoir quel rapport il pouvait y avoir entre cette fonction et la profession d'horloger.

Des recherches faites à ce sujet par M. le commandant Sutter (note manuscrite), il résulte que : sous François Ier le royaume était partagé en maîtrises d'Artillerie, commandées par les lieutenants du Grand Maître de l'Artillerie de France. Chaque maîtrise était partagée en province d'artillerie, commandée par les commissaires provinciaux. Dans chaque province, les établissements et services de l'Artillerie avaient à leur tête les commissaires ordinaires, auxquels étaient adjoints en temps de guerre des commissaires extraordinaires.

Les commissaires ordinaires et les agents sous leurs ordres formaient un personnel spécial considéré comme savant, artiste, ou artisan. C'est à ce titre probablement que les Cuper II et III furent commissaires ordinaires. Sous Henri IV, les commissaires ordinaires sont assimilés aux capitaines.

Sont signées P. Cuper une horloge et une montre de la collection Blot-Garnier, jadis chez Paul Garnier (Catalogue de vente, nos 90 et 126).

Le Musée de Cluny possède une montre octogonale signée Cuper (Inv. 1588, Catal. 539).

2

Une montre ovale unie avec le mouvement signé P. Cuper est dans la collection Gélis.

Au Musée du Louvre est une petite montre ovale, boîte d'argent doré uni, très beau cadran astronomique en or émaillé de fleurettes, et mouvement transformé au XIXe siècle. Signé Michel Cuper Blois (A. Darcel, *Notice des émaux et de l'orfèvrerie*, 1067).

4. Montre de forme ovale. Armatures en cuivre doré et gravé ; les couvercles sont en cristal très épais, taillé en lobes en haut relief, maintenus par des griffes en argent.

La frise, en argent gravé d'un côté, représente des chiens poursuivant des lapins, au milieu de rinceaux ; de l'autre, un chien en arrêt devant un lion ; plus loin, un bœuf couché ; le tout au milieu de rinceaux.

Le cadran, en argent gravé très finement, représente au-dessus du XII, un mufle d'animal d'où partent des rinceaux, des fleurs, au milieu desquels sont des oiseaux ; au-dessous du VI, deux têtes de dauphins affrontés, séparées par une fleur en forme de lys. Le centre du cadran présente des ornements finement gravés avec fleurettes.

Le mouvement est signé : A. Béraud, à Bloys. — Inv. *7021*. (Pl. III.)

Art français, fin du XVIe siècle ou commencement du XVIIe siècle.
H. 0m 047 ; L. 0m 035 ; E. 0m 029.

Hist. Première Collection Gavet.

Abel Béraud, originaire de La Rochelle, était marié et établi à Blois vers 1593. Par son alliance avec Marie Duduict, il était apparenté à l'une des familles les plus distinguées d'horlogers Blésois. Il dut quitter Blois vers 1607 pour se fixer à Paris, où il devint horloger du Roi, aux Galeries du Louvre.

Il eut plusieurs enfants, dont Abel II, graveur sur métaux, de

grand talent, et Jean, compagnon orlogeur. Il les fit baptiser en
1602 et 1605. On le suit jusqu'en 1618 (Develle, p. 263).

5. **Montre**, de forme ovale à 4 lobes interrompus par des
saillants triangulaires ; armatures en cuivre doré et gravé,
avec boîte et couvercle en cristal de roche épousant la forme
de l'armature.

Le pendant et le bouton sont d'une forme et d'une ciselure
particulièrement soignées.

La face intérieure de l'armature de la boîte est recouverte
d'une plaque d'argent de même forme, finement gravée de
fleurettes et de rinceaux, avec ouverture ovale, dans laquelle
s'ajuste le cadran avec lequel elle se confond.

Le cadran ovale, en argent gravé, encadré d'un filet qui le
borde, représente les Éléments sous la forme d'amours tenant
les emblèmes de l'eau, du feu, de la terre et de l'air, au
milieu de fleurettes et de rinceaux. Cette montre donne des
indications astronomiques.

A la partie supérieure du cadran est une ouverture laissant
apparaître les noms des jours et les signes des divinités
qu'ils représentent.

A la partie inférieure, une autre ouverture laissant voir le
quantième des mois. Les heures sont gravées sur un cercle
en argent rapporté en saillie sur le cadran.

Un deuxième cercle en argent inscrit dans le premier,
indique l'âge de la lune, au moyen de l'index porté par le
cadran central en cuivre gravé, doré, mobile, portant une
ouverture laissant apparaître l'image de la lune dans ses
diverses phases. Le mouvement visible dans toutes ses par-
ties, à travers la boîte en cristal, est particulièrement soigné.
(Voir la montre n° 55.)

Le coq, le cliquet sont en cuivre doré, gravés, découpés à
jour, avec une finesse tout à fait artistique et dans un état
de conservation surprenant.

Le mouvement est signé : Loys Vautier, à Bloys. —
Inv. 7023. (Pl. IV.)

Art français, commencement du xviie siècle.
H. 0m 052 ; L. 0m 042 ; Ép. 0m 026.

Loys Vautier, fils d'Abraham Vautier, horlogeur, décédé en
1600. Il était établi vers 1598, marié en 1618 à Rachel Maupas, et
devint de ce fait beau-frère de Salomon Chesnon. Il eut une
nombreuse lignée de 1619 à 1635, et mourut en 1638. Il fut à
deux reprises juré et garde du métier. Il laissa comme héritier
de on art, son fils Daniel (Develle, p. 34).

Le British Museum possède une très belle montre de forme
ronde à six lobes, signée : L. Vautyer à Bloys ; elle est en or,
ajourée, émaillée, lobée et garnie de pierres précieuses.

6. **Montre** de forme ovale ; couvercles et frise en argent,
gravés ; armature en cuivre gravé.

La gravure du couvercle du côté du cadran représente :
Diane, précédée de deux chiens ; elle porte dans une main
un croissant et tient de l'autre sa pique.

La gravure du couvercle du côté du mouvement repré-
sente : Junon, debout en avant de son paon, la tête tournée
de profil, à gauche. Elle s'appuie, de la main droite, sur un
bâton autour duquel est entortillé un serpent. Ces deux
figures, au milieu de rinceaux, d'oiseaux, d'écureuils, papil-
lons et fleurs sont certainement inspirées des estampes de
Delaune (R. Dumesnil, 360 et 418). Les rinceaux du fond
ont été ajoutés par l'artiste comme il arrive souvent. (Voir
n° 37.)

La frise, d'un côté, représente un chien poursuivant un
sanglier ; de l'autre, un chien poursuivant un lièvre, au
milieu de rinceaux.

Le cadran, en argent, très finement gravé, représente à la
partie supérieure une femme ailée, et dans le bas, Junon

couchée et son paon. A l'intérieur du cercle des heures : la mort de Pyrame et de Thisbé, d'après Delaune (R. Dumesnil, 82). — Inv. *7025.* (Pl. V.)

Le mouvement est signé : SALOMON CHESNON, à Bloys.

Art français, xviiᵉ siècle.
Long. 0ᵐ 043 ; Larg. 0ᵐ 031.

Hist. Première Collection Gavet.

Salomon Chesnon se marie en 1604 et meurt vers 1634. Son fils Salomon exerçait à Blois en 1629 (Develle, p. 271 et 416).

Cette montre peut être attribuée aussi bien au père à la fin de sa vie, qu'au fils au début de sa carrière.

Au British Museum, une petite montre en or uni, avec étui de cuir clouté d'or, est certainement de Salomon II.

De même dans la collection Olivier, une très belle montre de carrosse, d'argent à décor de fleurs, peut aussi lui être attribuée (Note de M. Gélis.)

Dans la collection P. Garnier (*Cat. de vente*, nº 124) était une montre portant cette signature, provenant de la vente du comte de X, Catalogue, nº 9. Paris, 18 décembre 1911. — Collection Blot-Garnier.

7. **Montre** de forme carrée ; boîte en or, ornements champ-levés, formés de légers cordons gravés, disposés en carrés, inscrits dans un cercle ; aux angles, une fleur et des rinceaux, le tout se détachant sur un fond en émail vert trans-lucide, laissant voir le fond guilloché.

A l'intérieur des cordons carrés est une large couronne de lauriers, entourée de deux filets ; au milieu est un médaillon en émail opaque, fond blanc azuré, où sont représentés deux Amours en or, accroupis, levant chacun une main vers un cœur, porté par une tige sortant d'un vase placé entre eux. Au-dessus est une banderole portant gravée la devise : « Poinct ne me touche ». Les quatre côtés du boîtier sont

comme le fond en émail vert translucide, et décorés d'or-
nements en or champlevés.

Sur le côté supérieur est l'anneau de suspension en or,
entre deux bouquets de fleurs tenus par des rubans partant
des angles.

Sur le côté droit est un médaillon ovale, entouré d'une
couronne en émail opaque blanc azuré, au milieu duquel est
un amour tenant un cœur de la main droite ; une banderole
portant cette devise : « Je le trève. »

Sur le côté gauche un médaillon semblable ; au milieu un
Amour debout, tenant de ses deux mains un cœur qu'il va
déposer dans un panier placé à terre ; une banderole avec la
devise : « Il se trover uni » (?)

Sur le côté inférieur de la boîte, un Amour assis sur un
trophée, tenant d'une main une couronne et de l'autre une
lance, au milieu de rinceaux.

La lunette carrée en or, gravée de fleurs qu'enlace un
ruban, ouvre à charnière, et contient un cristal de roche
épais avec biseaux, laissant voir le cadran et l'aiguille en
acier bleui, très fine.

Le cadran en or, gravé champlevé émaillé de vert translu-
cide, avec les heures en émail blanc opaque, entouré de
filets en or. Au centre est un Amour assis tenant de la main
droite un cœur qu'un chien cherche à prendre et à la partie
supérieure une banderole avec la devise : « Je ne crains rien. »

Le mouvement avec coq en cuivre doré, gravé, ajouré, est
signé : N. Lemaindre, Blois. — Inv. 7026. (Pl. VI-VII.)

Art français, xvii^e siècle.
Long. et Larg. 0^m 030.

Cette montre est entrée dans la collection Paul Garnier en
1911 ; on a pu supposer qu'elle avait été donnée par Charles IX
à Marie Touchet de Belleville, sa favorite, à cause probablement

de la devise : « Poinct ne me touche » ; mais cette attribution est absolument erronée, car il est établi par des actes authentiques que Nicolas I Lemaindre ne commença à exercer son métier d'horloger que vers la fin du xvi^e siècle (Develle, 2° édition, p. 276 et 362).

Nicolas I Lemaindre, horlogeur, valet de chambre de Marie de Médicis, fut un artisan renommé de Blois ; il figure dans des actes authentiques depuis la fin du xvi^e siècle jusqu'en 1648. C'est à tort que certains écrivains comme Jal, et d'autres à sa suite, le font passer comme horloger de Catherine de Médicis. Marié à Louise Sugré, il en eut huit enfants de 1604 à 1625. En 1646, on le trouve qualifié du titre de valet de garbe-robe de la défunte Reine Maria de Médicis, et en 1648 il occupe le rang de marguillier de l'église Saint-Nicolas.

Au xvii^e siècle, il y avait encore à Blois deux horlogers du nom de Lemaindre, ayant prénom de Niolas ou Nicholas : Nicolas II, neveu et filleul de Nicolas I, né en 1600, établi à Blois en 1624, et de 1640 à 1655 à Paris, et Nicolas III.

Dans deux actes de 1646 et de 1655, Nicolas II est qualifié « d'horloger ordinaire du Roi et de Mgr le duc d'Orléans ».

Aux Archives nationales (KK 191) est un reçu de Nicolas Lemaindre (daté de 1631), « pour son paiement d'avoir fourni et livré à Sa Majesté sept montres en boîtiers d'or, émaillés de figures contenues dans ses parties, par lui faites, de fournitures au bas desquelles est...... de deux mille cent trente cinq livres ».

Cette montre présente toutes les caractéristiques des montres de la seconde moitié du xvii^e siècle, si l'on veut bien tirer argument du genre du décor, de l'émail translucide sur fonds guilloché, de la technique du mouvement, etc...., ce qui nous permet ainsi de l'attribuer à Nicolas II Lemaindre.

Au Victoria and Albert Museum, n^{os} 2266-1855, est une grosse montre à réveil en cuivre doré, repercée et gravée d'un côté de la mise au tombeau d'après Lucas de Leyde, signée : A Blois, Nicolas Lemaindre, 1630, provenant de la Collection Bernal (Develle, 2° édition, pl. XII).

Au British Museum est une montre ovale, de cuivre uni, signée N. Lemaindre à Blois.

M. Gélis croirait volontiers les deux montres des musées anglais de Nicolas I Lemaindre, et celle de la Collection P. Garnier de Nicolas II.

8. **Montre** en forme de cœur. Armatures en cuivre gravé et doré. La frise de la boîte est en argent, gravée, décorée de fleurs.

Les couvercles à charnières sont en cristal de roche, en forme de cœurs, bombés extérieurement; l'un laisse voir le cadran, l'autre le mouvement.

La plaque, sur laquelle est le cadran, est en cuivre doré, gravée d'ornements feuillés, qui entourent le disque du cadran. Ce disque est en argent avec heures émaillées en noir; la partie centrale est décorée d'ornements émaillés vert, jaune et bleu. L'aiguille est en cuivre doré, elle représente un cœur percé d'une flèche.

Le mouvement avec son coq et son cliquet en cuivre doré, gravés de fleurettes ajourées, est signé : J. JOLY, à Bloys. — Inv. 7024.

H. 0m 035; L. 0m 031; Ep. 0m 0225.

Hist. Ancienne Collection du Prince Soltykoff (Dubois, p. 115).

Pl. V

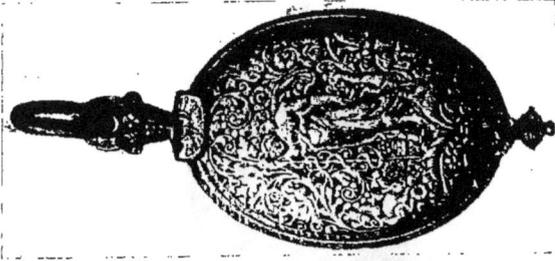

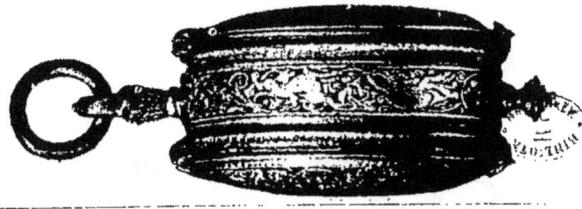

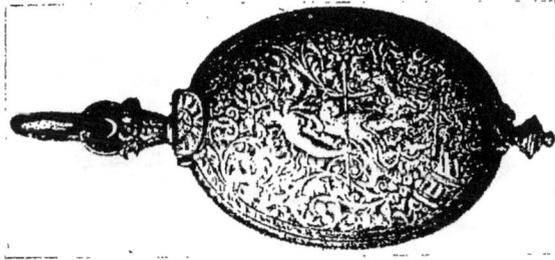

6. — Montre en argent gravé signée Salomon Chesson à Blois.
Art français, XVIIᵉ s.

Pl. VI

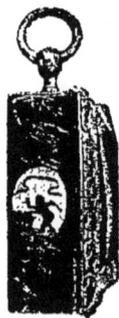

7. — Montre en or émaillé
signée N. LEMAINDRE à Blois.
Art français, XVIIᵉ s.

Pl. VII

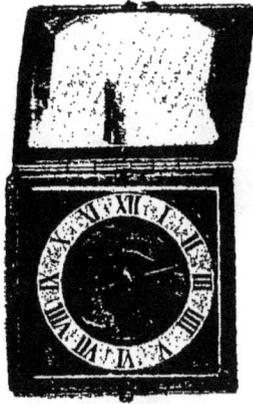

7. — Cadran et mouvement
signé N. LEMAINDRE à Blois.
Art français, XVIe s.

PI. VIII

12. — Montre à boîte d'acier doré signée Baltazar MARTINOT à Paris. Art français, 2ᵉ moitié du XVIIᵉ s.

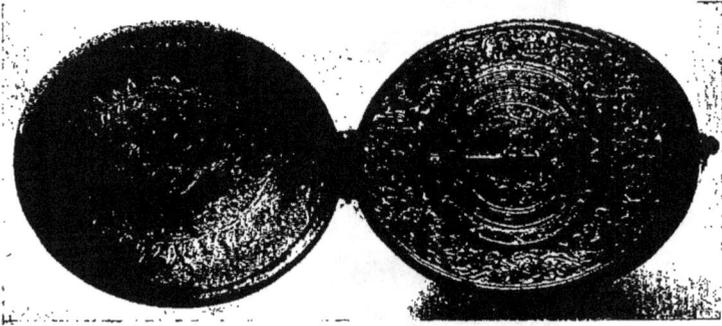

9. — Montre en argent gravé et son cadran signée Dominique Duc à Loches. Art français, fin du XVIᵉ s.

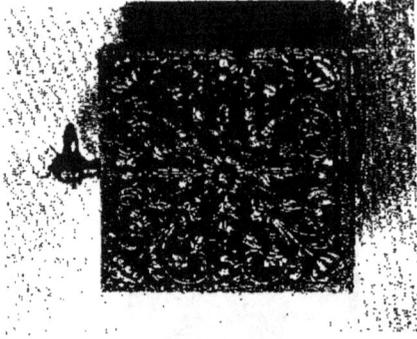

II. — ATELIER DE LOCHES

9. Montre de forme ovale, couvercle et fond en argent, gravés ; armature en cuivre doré.

La frise en cuivre doré, avec ornements ajourés, repercés, représentant des dauphins dans des rinceaux de feuillages et de fleurs, laisse voir le timbre du réveil à l'intérieur de la boîte.

La gravure du couvercle et du fond représente : à la partie supérieure, une tête d'ange ailée, des fleurs de pavots et marguerites, des dauphins, des lapins, des oiseaux, deux lapins sortant des fleurs ; dans la partie inférieure, un vase surmonté d'un buste de femme étendant les bras.

A l'intérieur du couvercle, une couronne de laurier ; au milieu de la couronne, un tournesol porté par une tige feuillée. A droite et à gauche de cette tige, deux ☽☽ surmontés chacun d'un �循 (fermesse).

A l'intérieur de la couronne de laurier, la devise : « non inferiora seqcor » (*sic*).

Le cadran, à une seule aiguille, est en cuivre doré et gravé. A la partie supérieure du cadran, une tête de chérubin, des oiseaux, des fleurs.

Cercle en relief, portant les heures. A l'intérieur de ce cercle, un deuxième cadran avec tour d'heures, avec des chiffres arabes pour la mise à l'heure du réveil ; le tout gravé et doré.

Le mouvement, à réveil, est signé : « Dominique Duc, à Loches. » — Inv. 7027. (Pl. VIII.)

Art français, fin du xvie siècle.
H. 0m 054; L. 0m 046.

« Non inferiora secutus » avec le tournesol, était la devise de Marguerite de Valois, femme de Henri IV. Le livre d'Heures de Catherine de Médicis, au Musée du Louvre, porte sur la reliure une foi et l'𝄇 fermesse.

III. — ATELIERS DE PARIS

10. **Montre** de forme ovale, couvercles et frises en argent, gravés ; armatures en cuivre doré.

La gravure du couvercle, du côté du mouvement, représente : le Dieu Mars (ou du moins un guerrier) casqué, tenant dans chacune de ses mains élevées, un rameau de lauriers. Il est debout sur deux cornes d'abondance. Reproduction à l'inverse d'une estampe de Delaune (R. Dumesnil, 372).

La gravure du couvercle, côté du cadran, représente une figure de femme ailée, vue de face et finissant en gaine, placée sous un baldaquin, d'où partent des rinceaux avec serpents et animaux fantastiques ailés, d'après une des quatre pièces ovales de Jean Th. de Bry.

La frise, d'un côté, représente Mars dans un médaillon ovale, et des attributs guerriers ; de l'autre, Diane tenant un arc et une flèche.

Le cadran ovale, en cuivre gravé et doré, représente, à la partie supérieure, une femme assise, entourée de drapeaux et trophées ; dans le bas, une armure et des lances ; dans la partie centrale, le Triomphe de la Mort, sous la forme d'un squelette armé d'une lance, montant un cheval au trot.

A l'intérieur, « un cadran au soleil », avec boussole et style gravé à jour.

Le mouvement est signé : J. BARBERET, à Paris. — Inv. 1028. (Pl. IX et X.)

Art français, fin du XVIᵉ siècle.
H. 0ᵐ 031 1/2 ; L. 0ᵐ 041 ; Ep. 0ᵐ 027.

Hist. Première Collection Gavet.

Ed. J. Wood, p. 258-259, dit : « qu'il existe une montre de
la fin du xvie siècle, en argent, de forme ovale, avec les cou-
vercles aussi en argent, ouvrant des deux côtés. Dans l'intérieur
de l'un, « un cadran au soleil », avec aiguille aimantée. Les cou-
vercles sont gravés d'après des dessins de Théodore de Bry, avec
sujets guerriers. Le mouvement signé : J. Barberet, à Paris ».

Cette description se rapporte exactement à celle de notre
montre. Il est regrettable que Wood ne dise pas où il a vu cette
pièce, qu'il décrit si exactement.

Le nombre des montres signées Barberet est assez réduit, et
de rares renseignements le concernent. Une autre montre signée
de cet artiste, de forme octogonale, en argent doré, représentant
sur les couvercles et le cadran des scènes de la Passion, très fine-
ment gravées, se trouvait dans la Collection Paul Garnier (*Cat.
de vente*, 133).

Une belle montre signée Jacques Barberet, à Paris, se trouvait
dans la Collection Hawkins, passée ensuite dans la Collection
Schloss (V. Britten reprod. p. 181). Cette très belle montre
émaillée, était certainement postérieure à celle-ci.

Dans la montre qui nous occupe, on découvre assez distincte-
ment les traces d'une signature différente de celle de Barberet et
qui aurait été effacée pour faire place à cette dernière. Le prénom
« Loys » est apparent en entier. « Gu » et un « n » final devait
former un second nom suivi de Ai......n. Signature aisée à
reconstituer devant une montre ovale de la collection Olivier,
à Paris, de même époque, et signée Louis Guion à Dijon, par
conséquent du même artiste, dépossédé par Barberet. Ce serait
là un des nombreux exemples de supercherie signalés par l'abbé
Develle, 2e édition, p. 104 et suivantes. (Note de M. Ed. Gélis.)

11. **Montre** de forme ovale, fond argent uni, armature en
cuivre doré. Côté du cadran : le couvercle primitivement en
argent uni a été remplacé par un cristal de roche dans un
cercle en cuivre doré.

Le cadran en cuivre doré, gravé, représentant des amours,
des oiseaux, des écureuils, des fleurettes dans des rinceaux.

Tour d'heures sur un cercle en argent ; au centre, une gravure représentant un oiseleur tendant ses filets, d'après Étienne Delaune (R. Dumesnil, 260).

Frise en argent gravé, représentant d'un côté un chien poursuivant un sanglier, un oiseau, au milieu des rinceaux ; de l'autre, un berger et son chien gardant un troupeau.

A l'intérieur du fond d'argent, cadran solaire avec style en argent gravé et reperçé.

Le mouvement est signé : D. MARTINOT, à Paris. — Inv. *7029.*

Art français, fin xvɪᵉ siècle ou commencement xvɪɪᵉ siècle. H. 0ᵐ 048 ; L. 0ᵐ 036.

Hist. Première Collection Gavet, 1880.

Denis Martinot, fils de Gilbert Martinot, auquel il succéda en 1581 dans la charge d'horloger de la ville de Paris, maître horloger et valet de chambre du roy, figure en 1605 sur l'état des dépenses pour 90 livres (Jal, *Dict. critique*, p. 636), comme garde et conducteur du gros orloge du Palays et « confesse avoir « reçu comptant de noble homme Maître Claude Lestourneau, « recepveur ordinaire du Domayne Dons et Octroys de cette ville « de Paris, la somme de vingt-cinq livres T.S. ordonnés pour « ses gages à cause de son état de garde et conducteur du dict « gros orloge durant le quartier de janvier, février et mars de la « présente année 1612 » (quittance sur parchemin). Il figure encore en 1624 sur l'état des dépenses de la maison du roi Louis XIII.

Une très belle horloge de table circulaire, signée Denis Martinot, à Paris, appartient au Dr Jules Soltas. (Note de M. Gélis.)

12. **Montre** de forme carrée, boîte en acier bleu, avec encadrement en or sur le bord ; le fond intérieur de la boîte recouvert d'une plaque en or.

Le boîtier et les côtés du boîtier en acier bleu sont

recouverts d'ornements en relief doré, arabesques et fleurs, finement ciselés, repercés à jour, se détachant sur les fonds bleuis, formant une décoration très artistique.

La lunette de forme carrée est en or, gravée ; elle ouvre à charnière et contient le cristal de roche biseauté, qui laisse voir le cadran et son aiguille en acier bleu.

Le cadran est en or entièrement émaillé. Le cercle des heures émaillé en blanc avec heures noires. La partie centrale est émaillée en bleu translucide, sur guilloché. Elle est entourée d'un cercle doré. Les quatre coins sont décorés de fleurs et feuillages émaillés en rouge sur fond blanc.

Le mouvement avec son coq en cuivre doré, avec fleurs gravées et repercées, est signé : BALTAZAR MARTINOT, à Paris. — Inv. 7080. (Pl. VIII.)

Art français, deuxième moitié du XVIIᵉ siècle.
Long. 0ᵐ 033 ; Larg. 0ᵐ 033 ; Ep. 0ᵐ 012.

Hist. Vente de la collection Lebœuf de Montgermont (1891), *Cat.*, nº 183, reprod.

La famille Martinot a fourni une longue génération d'artisans célèbres, dont la plupart ont été attachés à la Cour en qualité de valets de chambre, horlogers des rois, et logés au Louvre pendant plus d'un siècle et demi. Ils entraient chez le roi avec les premiers gentilshommes de la chambre. Chaque matin, pendant qu'on habillait le roi, l'horloger de service remontait et mettait à l'heure la montre qu'allait porter le souverain (A. Franklin, *La mesure du temps*, p. 142-143).

Baltazar Martinot, petit-fils de Denis Martinot (voir le nº 11 de ce catalogue), et frère aîné de Gilles Martinot, était un des nombreux descendants de Gilbert Martinot, premier du nom, qui est porté sur les comptes de la maison du Roy, pour 100 livres en 1572 et 1580, et pour 70 *écus sols* le 27 avril 1580 (Jal). Une loterie faite par Baltazard Martinot avec Nicolas Gribelin en 1695 est l'objet d'un article dans le *Mercure galant*, octobre 1695, nº 183.

Les montres de ce maître sont assez nombreuses, en général de la fin du xvii⁰ siècle. M. Émile Picot signale de ce maître une pendule en marqueterie de cuivre sur écaille, avec dorure, à la vente Caclard, 6-7 février 1911, *Catal.*, n° 47.

Une montre à sujet émaillé, signée Mussard, portait sur le mouvement la signature de Baltazar Martinot.

Dans la collection Olivier se trouve une autre montre carrée à fond d'argent uni, dont les côtés sont en or ciselé sur fond d'acier, signée Balthazard Martinot. (Note de M. Gélis.)

Au Musée de Cluny (*Cat.*, 5404, Inv. 9054), une grosse montre du type dite Louis XIV, avec très belle boîte cloutée d'or, et mouvement signé Baltazard Martinot, à Paris.

13. Grosse montre, boîte de forme ronde, en argent gravé, décoration d'après J. Bérain, avec fleurs, animaux, masques, enfants et médaillon de Louis XIV.

Le cadran est en cuivre doré avec cartouches en émail fond blanc, heures et minutes en bleu.

Le mouvement très soigné, avec coq en cuivre ciselé, repercé et doré, avec décoration d'après J. Bérain.

Le mouvement est signé : GILLES MARTINOT, à Paris. — Inv. *7031.* (Pl. XI.)

Art français, fin du xvii⁰ siècle.
Diamètre 0ᵐ 058 ; Ep. 0ᵐ 0385.

Gilles Martinot était un descendant de cette grande dynastie d'horlogers qui, pendant un siècle et demi, occupèrent dans les galeries du Louvre les logements réservés par le roi aux plus habiles artistes de Paris.

Frère cadet de Baltazard Martinot, il était valet de chambre du roi Louis XIV et logé au Louvre en 1662. Il vivait encore en 1722 ou 1723. (Voir n°ˢ 11 et 12.)

Cette montre fait voir la transformation qu'avaient subie les montres, comme forme et dimension, à l'époque de Louis XIV.

Des montres de ce même type, dit Louis XIV, se rencontrent assez souvent avec cette signature.

M. Émile Picot signale une petite horloge en bronze doré et ciselé, dans le style de la Renaissance, signée de Gilles Martinot, à la vente Caclard, 1911, n° 60. — Dans la Collection Paul Garnier (*Cat. de vente*, n° 108) était une pendule en marqueterie, cuivre et écaille, signée Gilles Martinot, à Paris.

14. **Petite montre**, boîte en forme de bouton de tulipe, à trois feuilles, en or champlevé, émaillé fond blanc ; sur chacune d'elles se détachent de fins rinceaux chargés de fleurs émaillées vert et pourpre, des filets et des côtes, en or poli, en relief, encadrant chacune des feuilles du bouton. L'une des feuilles ouvre à charnière et découvre le cadran.

Le cadran est en or émaillé et décoré comme la boîte. Les heures se détachent en or sur un cercle émaillé noir.

Le bouton d'attache est en or émaillé vert et pourpre, et porte l'anneau de suspension en or.

Le mouvement, avec son coq et son cliquet en cuivre doré avec ornements finement gravés, ajourés, est signé : J. JOLLY, à Paris. — Inv. *7032*. (Pl. XII.)

> Art français, première moitié du xvii° siècle.
> H. 0ᵐ 030 ; L. 0ᵐ 026.

Hist. Ancienne Collection du Prince Soltykoff (n° 400. Dubois, p. 112, pl. XVII, fig. 1 et 2 (attribuée, par erreur, à Jacques Joly), *Catalogue de vente*, n° 400. — E. Piot, 1861, p. 156. — Collection du Baron Scillière.

On connaît deux maîtres horlogers de ce nom, mais d'une orthographe différente : Josias Joly, à Paris, dont le nom est toujours accompagné du nom de la ville ; sa fille Catherine épousait en 1642, à Charenton, le ministre Claude de la Farre, de Fontainebleau (*France protestante*, IV, p. 304), — et Jacques Joly dont le nom n'est jamais accompagné du nom de la ville.

Au British Museum est une montre de forme octogonale, en cuivre doré, signée Josias Jolly à Paris. Du même, deux montres au Musée de Vienne, salle 19. — Dans la Collection Thewalt (*Catalogue*, n° 1388), était une montre ovale, signée aussi Josias

Pl. IX

CVM PR. REGE STABILIS.

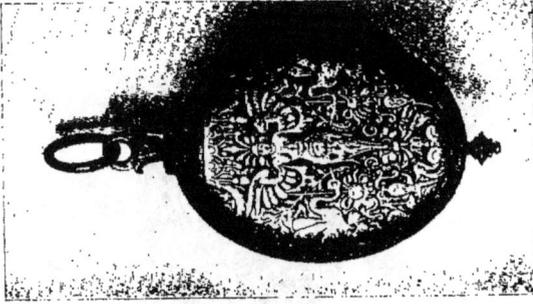

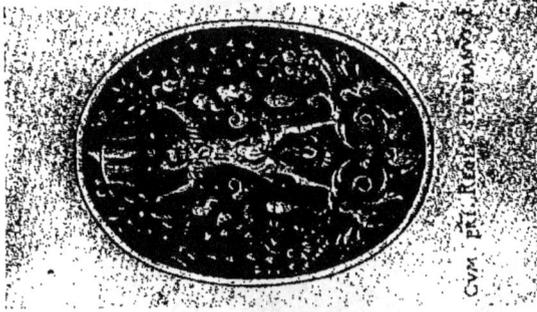

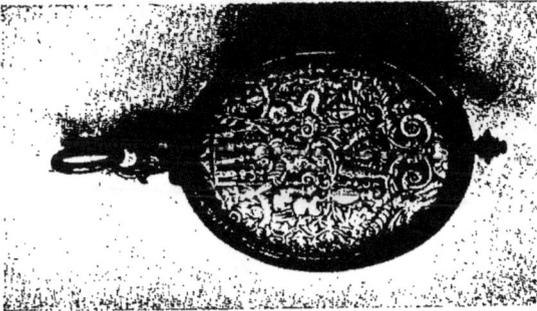

10. — Montre en argent gravé signée J. Barberet à Paris.
Art français, fin du xviᵉ s.

Pl. X

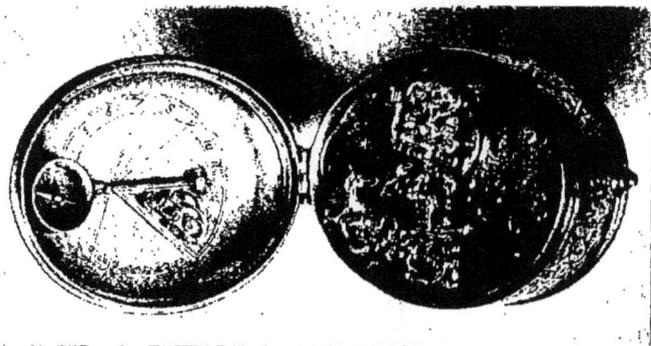

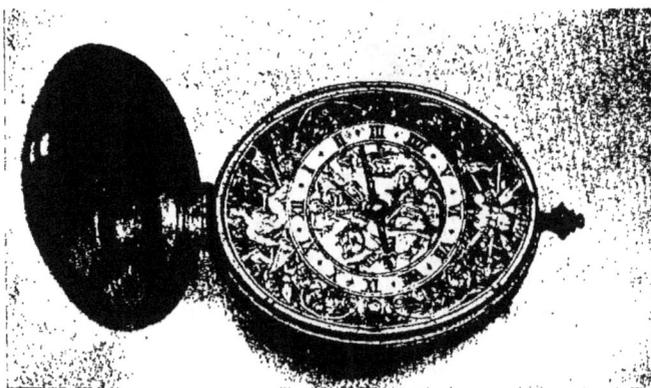

10. — Cadran et mouvement de la montre signée J. BARBERET à Paris.
Art français, fin du XVIe s.

Pl. XI

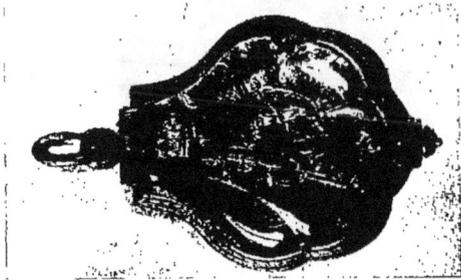

13. — Mouvement de la
montre signée Gilles Martinot.

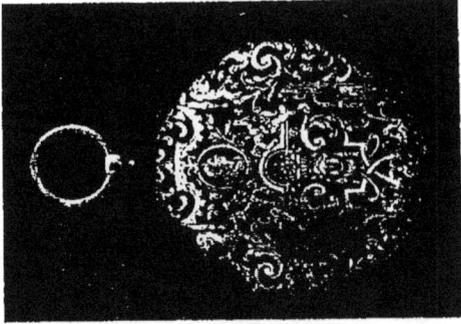

43. — Montre en argent gravé
signée Gilles Martinot à Paris.
Art français, fin du xvii° s.

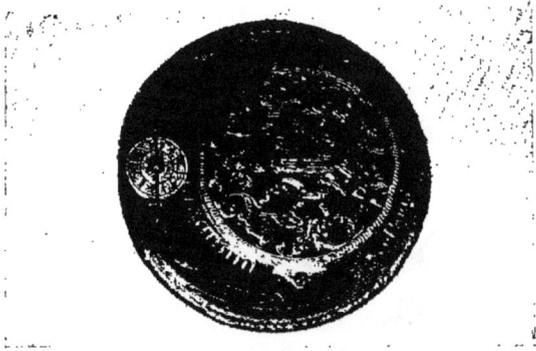

45. — Montre à boîte de cristal
signée Senmann à Paris.
Art français, 1ʳᵉ moitié du xvii° s.

Pl. XII

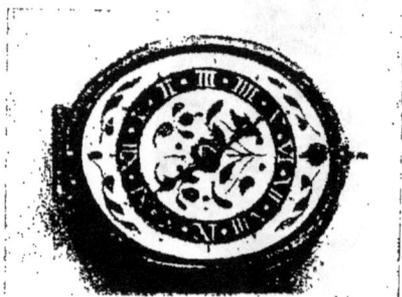

14. — Cadran en or émaillé
signée J. Jolly à Paris.
Art français, 1re moitié du xviie s.

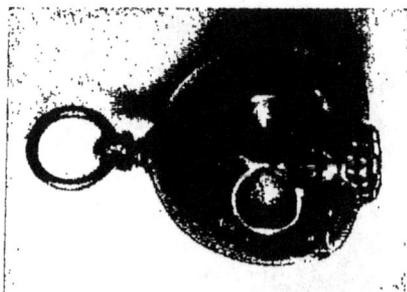

17. — Montre en cuivre doré
signée Duboule
Art français, milieu du xviie s.

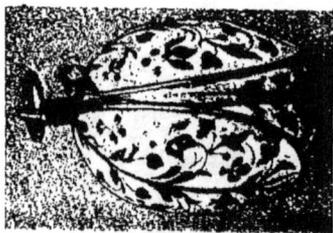

14. — Montre en or émaillé
signée J. Jolly à Paris.
Art français, 1re moitié du xviie s.

Joly, à Paris. — Dans la Collection de M. Olivier, une montre entièrement émaillée est signée Jolly à Paris. — De même, au Musée du Louvre, une petite montre de cristal en forme de croix de Malte, signée au cadran de cuivre doré et gravé de fleurs exquises : Jolly, à Paris (A. Darcel, *Notice des émaux*, n° 810).

D'autres montres connues portent la signature Jacques Joly, ou J. Joly (avec une seule l), et ne portent aucun nom de ville. M. Émile Picot me signale une montre à boîte en cristal taillé, avec cette signature, ayant figuré à l'Exposition Nationale de Genève en 1906 (*Catal.*, 2598), et un mouvement signé de même à l'Exposition rétrospective de 1900 à Paris (*Cat.*, 2388). M. Picot croit que Jacques Joly était établi à Genève.

L'attribution de notre montre à Jacques Jolly, qu'avait faite Dubois et qu'avait accepté M. P. Garnier, était donc erronée; elle doit être attribuée à Josias Jolly qui vivait au xviiᵉ siècle, époque à laquelle se rapporte nettement le décor de la boîte inspiré des gravures de maîtres français ou étrangers qui influençaient dans la décoration de leurs œuvres les artistes horlogers, nielleurs, et émailleurs du xviiᵉ siècle (voir les recueils de la Collection Foulc acquise par la Bibliothèque d'art J. Doucet, *Catalogue*, n° 479). (Note de M. Gélis.)

15. **Montre** en forme de coquille ; armatures en cuivre gravé et doré maintenant la boîte en cristal de roche taillé également en forme de coquillage, de même que les couvercles de cristal de roche taillés à cinq côtés, fixés par des griffes.

Le cadran est en cuivre doré, avec fleurs gravées.

Le cercle des heures est en argent rapporté en relief sur le cadran, l'aiguille est en acier bleui.

Le mouvement est signé : A PARIS, SERMAND. — INV. *7034*. (Pl. XI.)

Art français, première moitié du xviiᵉ siècle.
H. 0ᵐ 037 ; L. 0ᵐ 035 ; Ep. 0ᵐ 025.

Hist. Ancienne Collection du prince Soltykoff (Dubois, p. 100, pl. 9).

Voir la montre n° 16, signée Sermand. Une montre de notre collection portant le n° 44 est signée Jacques Sermand.

16. **Petite montre** ovale, en forme d'amande; armature en cuivre et argent gravé et doré, maintenant la boîte en argent gravé.

Chaque couvercle est en cristal de roche taillé en coquille.

La frise en argent est décorée de feuilles de vignes et de grappes de raisins finement gravées.

La plaque du cadran est en cuivre doré, et s'ajuste à charnière dans la boîte dont elle a la forme.

Le cercle d'heures est en argent, en saillie sur la plaque, et porte les heures gravées. Cette plaque est décorée de gravures; à la partie supérieure, est une tête de chérubin ailée; dans le bas, deux lapins se présentant l'un de face, l'autre retourné, le tout au milieu de rinceaux fleuris. Au centre du cercle en argent, une cathédrale et un groupe de maisons avec arbres.

Le mouvement avec coq et cliquet en cuivre doré, avec ornements fleuris, découpés à jour, est signé : SERMAND. — Inv. *7035*.

Art français, première moitié du xviie siècle.
H. 0m 034 ; L. 0m 028 ; Ep. 0m 021.

Sermand était horloger à Paris : une de ses montres (le n° 15 de ce Catalogue) est signée : A Paris Sermand

17. **Montre** en forme de tête de mort, en cuivre, avec traces de dorure.

La tête repoussée au marteau, avec bouton et anneau d'attache sur le haut de la tête. En dessous du menton est une charnière avec partie ouvrante, pour laisser voir le cadran. Cette partie est gravée d'un enfant assis, la main droite tenant un sablier, la main gauche appuyée sur une tête de mort.

Le cadran est en cuivre gravé et doré, avec fleurettes et rinceaux contournant le cercle annulaire en argent sur lequel sont gravées les heures. Au centre du cercle, un paysage avec maisons et canards sur une pièce d'eau.

Le mouvement est signé : Duboule. — Inv. *7036*. (Pl. XII.)

Art français, milieu du xvii^e siècle.
Diamètre 0^m 032 × 0^m 028.

Un certain Duboule était horloger de la ville de Paris au xvi^e siècle, en 1552.

Les montres en forme de têtes de mort sont relativement peu nombreuses.

Une montre tout à fait analogue, au Musée de Cluny, signée Jean Rousseau (Inventaire 18530), et une autre au Musée Impérial de Vienne (Ilg. *Album*, pl. XXIV, n° 1).

Une des montres de ce genre est celle en cristal de roche de la collection du prince Soltykoff (Dubois, pl. III, fig. 3) aujourd'hui dans la C^{on} Olivier. — Au Musée de Cluny (Inv. n° 18515) est une montre en forme de tulipe, en cuivre doré et cristal de roche, remarquablement conservée, avec un très beau mouvement, signée Duboule.

Dans la Collection Debruge-Dumesnil, n° 1461, était une montre ovale en cristal, signée Duboule, passée dans la C^{on} Soltykoff. *Cat. de vente*, n° 404.

Dans la C^{on} Richard Wallace une montre en argent doré en forme de noix est signée Jean-Baptiste Duboule. (Note de M. Gélis.)

18. **Montre** ronde de forme bassine, avec couvercle ouvrant à charnière.

La boîte et le couvercle en argent sont décorés de 24 godrons, rayonnants, aboutissant à une partie centrale ; chaque godron est gravé en relief d'ornements avec palmettes et fleurettes alternativement différentes. Le dessus de la boîte est surmonté du bouton d'attache, en argent mouluré.

Le cadran est en argent, gravé, avec un encadrement sur le pourtour, d'une tête d'ange ailée, et de rinceaux.

Le mouvement, incomplet, est signé : P. DE BAUFRE, à Paris. — Inv. *7033*. (Pl. XIII.)

Art français, deuxième moitié du xviie siècle.
Diamètre 0^m040 ; Ep. 0^m021.

Hist. Collection de Lafaulotte. Vente avril 1886 (*Cat.*, n° 373), où existait seule la boîte.

Pierre Debaufre et Jacob Debaufre, probablement son frère ou son fils, se fixèrent à Londres après la révocation de l'Édit de Nantes. C'est à eux que revient le mérite de la première application des trous en rubis aux montres. (Note de M. Gélis.)

Dans la Collection P. Morgan (Williamson, n° 40) est une montre ronde en or émaillé, avec un étui en filigrane d'or, portant aussi la signature Debaufre à Paris.

Au Musée de Cluny (Legs Bareillier, Inv. n° 12010) est une montre carrée en or émaillé, à mouvement signé Debaufre à Paris.

19. **Petite montre** de forme ovale ; boîte en cristal de roche quadrilobée, avec ceinture en or, émaillée de palmettes à filets noirs, en relief sur fond blanc.

La lunette en or, fixée à charnière sur l'armature de la boîte, avec bord émaillé, fond blanc et parties de palmettes complétant celles de la ceinture.

Cette lunette contient un cristal de roche, taillé, maintenu par des ornements découpés, formant griffes. L'attache de la boîte, en forme de bouton émaillé, porte l'anneau de suspension.

Le cadran est en or, émaillé fond blanc, heures noires entourées de filets noirs. Il est en saillie sur la plaque en cuivre, gravée, dorée, qui porte le mouvement. L'aiguille très délicate est en acier bleui.

Le mouvement, avec coq en argent gravé, ornements décou-

pés, ajourés, et vis de tension pour le ressort, est signé : NICOLAS GRIBELIN, à Paris. — Inv. *7037*. (Pl. XIII.)

Art français, 3^e quart du xvii^e siècle.
Long. 0^m 024 ; Larg. 0^m 021.

Un étui en cuir noir, clouté d'or, forme seconde boîte à la montre.

Fils ou petit-fils d'Abraham Gribelin (que Jal cite à la date de 1631 comme horloger du roi), d'une vieille famille d'horlogers de Blois, Nicolas Gribelin, né vers 1635, était établi à Paris, rue de Buci en 1691. Le 5 novembre 1692, Nicolas Gribelin, Balthazard et Gilles Martinot, ainsi que Jacques Langlois, tous maîtres horlogers à Paris, passèrent par-devant notaire, avec le sieur Hautefeuille, une convention par laquelle ils s'engagèrent à payer audit sieur Hautefeuille un louis d'or neuf pour chacune des montres qu'ils feraient comportant la dernière invention de ce dernier, et un demi-louis pour chaque transformation. Ils lui promettaient en outre de garder le secret sur son invention. En 1695, Nicolas Gribelin et Balthazard Martinot, « horlogeurs à Paris, mettent en loterie plusieurs ouvrages d'horlogerie (*Mercure galant*, octobre 1695, p. 183). Nicolas Gribelin mourut à Paris vers 1715.

Il signa d'assez nombreuses montres à la fin du xvii^e ou au commencement du xviii^e siècle. Une des plus belles est peut-être celle du British Museum, dont la boîte entièrement en émail peint est signée : *Mussard* pinxit. Le sujet du fond est « la Charité romaine », qu'ont fréquemment interprétée les Huaud. Le mouvement est signé « Gribelin à Paris ». La montre de la collection Garnier est naturellement antérieure à cette dernière par sa technique, et doit être du troisième quart du xvii^e siècle. (Note de M. Gélis.)

Il existe dans la collection Olivier une montre dont la boîte est en cuivre clouté d'or, du type Louis XIV, dont le mouvement est signé : Gribelin à Paris.

Une montre ovale d'argent doré, gravée du sacrifice d'Isaac, signée : Gribelin à Blois 1614, est au Victoria and Albert Museum (n° 1066-1853). Cette signature est celle d'un Gribelin du commencement du xvii^e siècle, sans doute Simon Gribelin de Blois.

M. Émile Picot signale une horloge d'applique en marqueterie
de cuivre sur écaille, signée Nicolas Gribelin (*Catalogue de la
vente Caclard*, 6-7 février 1911, n° 55). Cette signature se ren-
contre d'ailleurs souvent sur des pendules en marqueterie dites
religieuses.

20. **Montre** de forme ronde; boîtier en fer ou acier, avec
décoration cloutée d'or, monogramme surmonté d'une cou-
ronne de comte, et rinceaux.

Cadran en émail, heures noires sur fond blanc, avec une
seule aiguille en acier bleui, en fleurs de lis; lunette à char-
nière et verre recouvrant le cadran.

Le mouvement est signé : Thuret, à Paris. — Inv. 7088.
(Pl. XIX.)

> Art français, dernier quart du xviie siècle.
> Diamètre 0ᵐ 043 ; Ép. 0ᵐ 026.

Isaac Thuret a été logé au Louvre en 1686, en sa qualité d'hor-
loger du roi. Il était aussi horloger de l'Observatoire. Il mourut
vers 1700 (d'après un manuscrit de la Collection Olivier). Peut-
être est-ce lui qui obtint en 1691 la permission de faire une lote-
rie dont le gros lot était de 2.500 livres (*Mercure galant*, février
1691, p. 245 ; mars, p. 157). — Il est l'auteur de la belle pendule
avec bronzes de Caffieri, qui est au Conservatoire des Arts et
Métiers.

Son fils, Jacques Thuret, lui succéda dans sa charge en 1694, et
comme lui logeait au Louvre.

Cette montre semble bien être, pour des raisons de méca-
nique, l'œuvre d'Isaac Thuret, le père. Elle présente les caracté-
ristiques mécaniques des premiers mouvements avec spiral, et
peut être par conséquent du dernier quart du xviie siècle. (Note
de M. Gélis.)

IV. — ATELIERS DE LYON

21. Montre de forme ovale ; couvercles et frises en argent gravé, armature en cuivre gravé et doré.

Les couvercles d'une grande richesse de dessin représentent, l'un : Actéon mué en cerf par Diane, reproduction à l'inverse d'une estampe d'un petit maître anonyme (ovale dans un rectangle). L'autre représente : Diane au bain avec ses nymphes, découvrant la grossesse de Callisto.

Sur la frise deux figures couchées : Léda avec le cygne, et Minerve casquée dans des rinceaux.

Le cadran, en argent, très finement gravé, avec une seule aiguille ; à l'intérieur du cercle des heures est le sujet de Pyrame et Thisbé ; au-dessus du XII sont deux amours tenant chacun, par une main, une corbeille de fleurs ; au-dessous du VI est un enfant à cheval sur une fontaine à laquelle une ourse vient boire.

A l'intérieur d'un couvercle, un cadran solaire et une boussole ; dans l'intérieur de l'autre, un écusson avec armoiries.

Le mouvement est signé : P. Combret, à Lyon. — Inv. 7099. (Pl. XIV et XV.)

Art français, commencement du xviie siècle.
Diamètre 0m 0445, 0m 034.

Hist. Ancienne Collection Soltykoff (Dubois, p. 84-85, pl. III, n° 1. — *Catalogue de vente*, 1861, n° 446).

Pierre Combret II (1592-1622), maistre orologier, orologier, orlogier, orlogeur et maître orfèvre, était lui-même fils d'un Pierre Combret, horloger. Il décéda à Lyon le 25 décembre 1622, à son domicile de la rue de Flandre, « au devant de l'escu de Polongne » (Natalis Rondot, p. 81).

Au Victoria and Albert Museum est une montre d'argent, gravée d'un côté d'un cavalier dans un paysage, et de feuillages, signée Pierre Combret à Lyon, provenant de la Collection Bernal (n° 2364-1855).

Dans la Collection P. Garnier (*Cat. de vente*, n°ˢ 120 et 132) étaient deux montres signées de ce nom.

Une montre octogonale en cuivre doré et cristal de roche, signée de ce nom, figurait à l'Exposition rétrospective de 1900 (*Cat.*, n° 2356).

M. Émile Picot signale deux autres montres de P. Combret ayant figuré à l'Exposition nationale de Genève en 1896 (vitrine de Patek, Philippe et Cᴵᵉ, n° 15, p. 346 ; n° 17, p. 1028).

22. Montre, en forme de croix latine, armatures en cuivre gravé et doré maintenant la boîte et le couvercle en cristal de roche taillés, avec biseaux.

La plaque du cadran est fixée à charnière à la boîte. Elle a la forme d'une croix avec les extrémités des bras arrondis. Dans les trois bras les plus petits, sont gravées des têtes de chérubins. Dans le plus grand est gravé saint Jean, nimbé, assis sur une tête de mort, tenant de la main droite la croix avec oriflamme, et l'autre levée en l'air montrant le ciel.

Le cercle des heures est en argent avec les heures gravées ; il est fixé en saillie sur la plaque. Dans la partie centrale est un paysage. La partie de l'encadrement de la boîte est gravée de fleurs.

Le mouvement avec coq et cliquet en cuivre doré, gravé, ajouré, est signé : JEAN VALLIER, à Lyon. — Inv. *7040*. (Pl. XVI.)

Pl. XIII

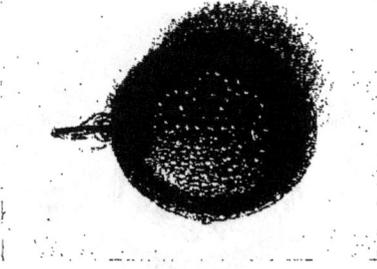

19. — Etui de la montre
signée Nicolas Gribelin à Paris.

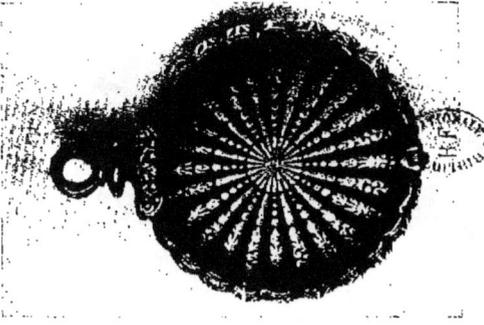

18. — Montre en argent
signée de Baufre à Paris.
Art français. 2e moitié du xviie s.

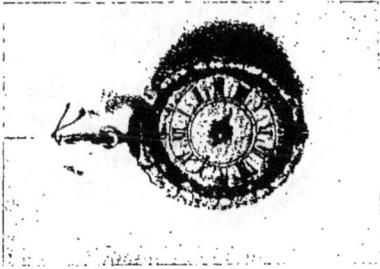

19. — Montre en cristal et or émaillé
signée Nicolas Gribelin à Paris.
Art français. 3e quart du xviie s.

Pl. XIV

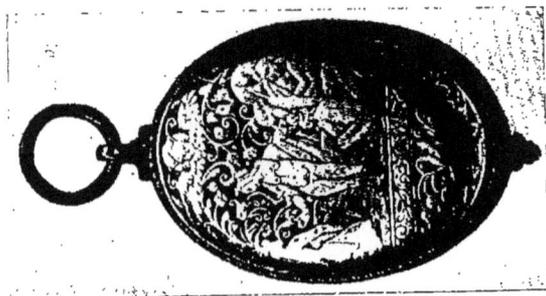

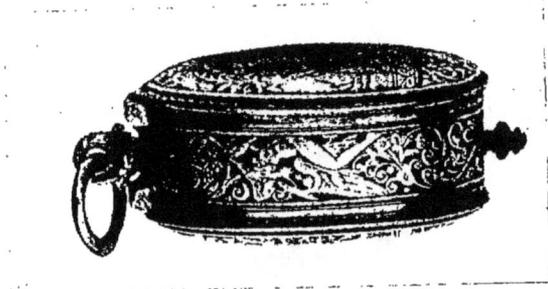

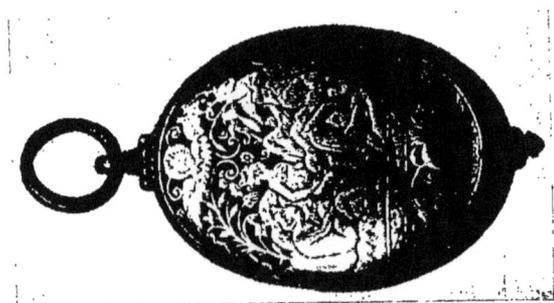

21. — Montre en argent gravé signée P. Combret à Lyon.
Art français, c⁺ du xviiᵉ s.

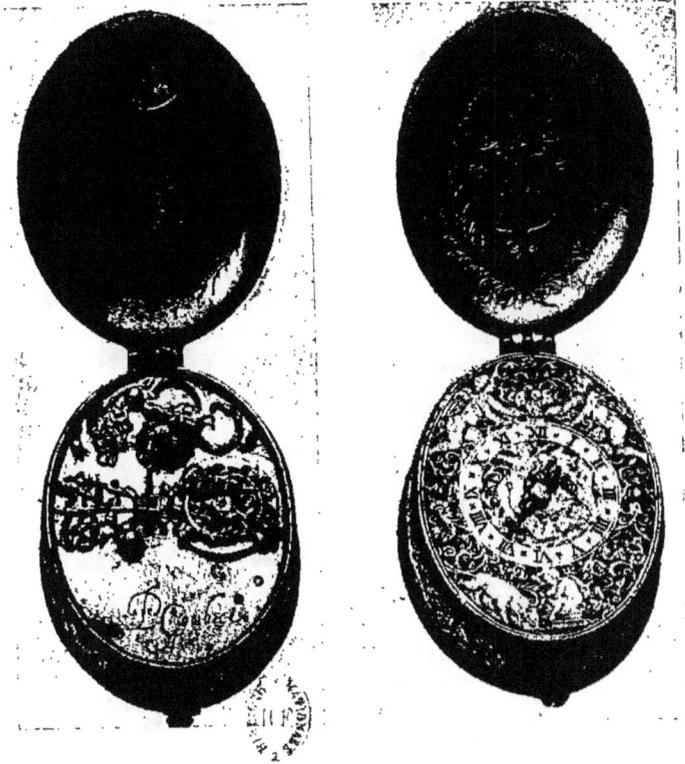

21. — Cadran et mouvement
de la montre signée P. Commet à Lyon.

Pl. XVI

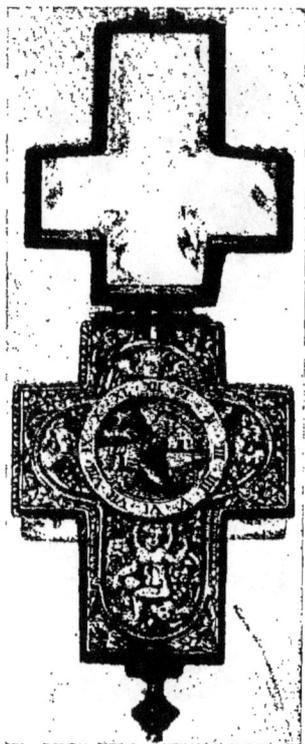

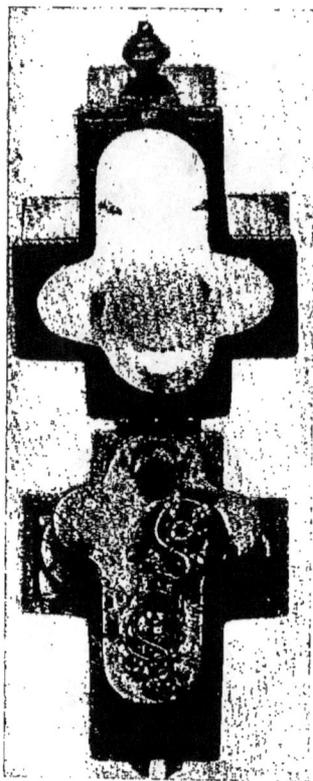

22. — Cadran et mouvement de montre
signée Jean VALLIER à Lyon.
Art français, fin du XVIe s.

Art français, fin du xvi⁰ siècle ou commencement du
xvii⁰ siècle.

H. 0ᵐ 475 ; L. 0ᵐ 036 1/2 ; E. 0ᵐ 024 1/2.

Hist. Première Collection Gavet.

Jean Vallier, maistre orologier, horologier, horologeur à Lyon,
épouse Madeleine Noytolon, fille de Noytolon, aussi horloger à
Lyon, dont il eut plusieurs enfants de 1606 à 1615. Il demeurait
dans la rue de Flandre. Il est décédé à Lyon le 25 mars 1649 et sa
veuve le 3 avril de la même année (Natalis Rondot, p. 58, 83, 84).

Les montres de cet artiste sont en général d'une exécution très
soignée.

On connaît beaucoup de montres de diverses formes signées
de son nom. (Voir les nᵒˢ 23, 24 et 31 de ce catalogue.) Au Bri-
tish Museum à Londres, une montre provenant du legs O. Morgan
est certainement son chef-d'œuvre. C'est une grosse montre ovale
en argent gravé, dont le fond représente Apollon et les neuf
Muses dans des rinceaux, avec mouvement et sonnerie d'heures,
réveil et indications astronomiques, d'une richesse et d'une exé-
cution extraordinaires.

Une à la vente L. Leroux ; une au Musée Impérial de Vienne
en forme d'étoile avec boîtier en argent (Ilg. Album Goldschmiede
Kunst, pl. XXIV, nᵒ 7); une dans la collection Spitzer ; une
au Musée National de Florence (*Catalogue de 1898*, nᵒ 281).

23. **Petite montre** en forme de coquille dite « peigné de
Vénus » ; armatures en cuivre gravé et doré maintenant la
boîte en cristal de roche.

Les deux couvercles sont en cristal de roche, taillés en
forme de « coquilles ».

Le cadran rond, en or, se détache en saillie sur la plaque.
Les heures sont émaillées noires et entourées de filets. La
partie centrale est décorée d'une chèvre et d'arbres en émail
vert translucide. Au-dessus du XII, un enfant assis tient d'une
main un plat rempli de fruits. De chaque côté du cadran,
une sirène au milieu de rinceaux et fleurettes.

Les bords intérieurs des encadrements et des lunettes sont gravés et représentent des scènes de chasse.

Le mouvement avec coq et cliquet en cuivre gravé, doré, ajouré est signé : J. VALLIER, à Lyon. — Inv. *7042*. (Pl. XVII.)

Art français, commencement du XVIIᵉ siècle.
H. 0ᵐ035 ; L. 0ᵐ035 ; Ep. 0ᵐ026.

Hist. Ancienne Collection du prince Soltykoff (*Catalogue de la vente 1861, nᵇ 401*).

Voir les montres déjà décrites de ce même horloger, nᵒˢ 22 et 24.

24. Montre de forme octogonale, avec armature en cuivre doré et gravé, maintenant la boîte et les couvercles en cristal de roche.

Le cadran en cuivre gravé et doré, de forme ovale, s'incruste dans l'ouverture ovale ménagée dans l'encadrement. L'heure est indiquée par une seule aiguille. Le cercle des heures est gravé sur le cadran. Il est surmonté au-dessus du XII, d'une tête de chérubin gravée, et dans le bas, au-dessous du VI, d'un panier contenant des fruits que mange un écureuil, et d'où partent des rinceaux et des fleurettes.

La partie centrale du cadran représente un paysage avec des maisons, des arbres et dans le fond une église avec clocher ; dans le ciel, des oiseaux.

Le mouvement est signé : J. VALLIER, à Lyon. — Inv. *7041*. (Pl. XVIII.)

(Mouvement bon dans une boîte d'époque postérieure.)

H. 0ᵐ045 ; L. 0ᵐ038 ; Ep. 0ᵐ025.

Hist. Ancienne Collection Soltykoff, probablement nᵒ 440 du *Catalogue de vente*.

Deux autres montres portant cette signature portent ici les nᵒˢ 22 et 23.

V. — ATELIERS DE ROUEN

25. **Montre** de forme octogonale; armature en cuivre gravé, doré.

Couvercles en argent, à charnières en cuivre doré, décorées d'une tête d'ange entourée d'ailes.

Chacun des huit compartiments à biseaux du boîtier est gravé de fleurs, se détachant sur un fond hachuré.

Le couvercle, côté du cadran, représente dans la partie centrale, la lapidation de saint Étienne, et dans les compartiments biseautés des chérubins, des fleurettes, des fruits; à la partie inférieure, un cœur entouré d'ailes.

Celui du côté du mouvement représente : Suzanne au bain et les deux vieillards; sur les compartiments biseautés, des enfants ailés, des fleurettes, des fruits et un cœur entouré d'ailes.

Le cadran, de forme octogonale, est en cuivre finement gravé et doré, portant le cercle des heures en argent.

Au-dessus du XII, une couronne avec deux ailes, deux enfants couchés, des rinceaux, des fleurettes; au-dessous du VI, une tête de dauphin d'où émergent des rinceaux.

Dans la partie centrale du cadran, un paysage.

Le mouvement est signé : P. DURANT, à Rouen. — Inv. *7044*. (Pl. XIX.)

Art français, fin du xvi⁰ siècle.
H. 0ᵐ 036 1/2 ; L. 0ᵐ 030 ; Ep. 0ᵐ 022.

Hist. Vente de la Collection Louis Fould 1860. *Cat.*, n° 2318.

Plusieurs graveurs des xvi⁰ et xvii⁰ siècles ont représenté
Suzanne et les deux vieillards, mais aucune de leurs estampes ne
se rapporte au sujet de la montre.

Une estampe de Blondus représente la même scène, avec cette
inscription :

« Suzanne estant en angoisse, souspirant, aima mieux tomber
« ès mains dès homes, innocente, que de pêcher devant Dieu. »

26. **Montre** de forme ovale ; armature en cuivre doré et
gravé. Frise en argent gravé de rinceaux.

Les deux lunettes en cuivre gravé, doré, avec bourrelet
uni, ouvrant à charnière, dans lesquelles sont sertis des cris-
taux de roche taillés à facettes en rose.

La frise représente des grotesques ailés, d'où sortent des
rinceaux, au milieu desquels sont des fleurettes, des masques,
des dauphins, des oiseaux dans le goût d'Ét. Delaune.

Le cadran de forme ovale, en cuivre gravé, doré, décoré
d'ornements, représente dans le haut un enfant, coiffé d'un
casque surmonté d'un panache, à cheval sur un chien, tenant
de la main droite une lance avec laquelle il fonce sur un gros
oiseau de proie.

Le cercle des heures est en argent et porte gravé un pay-
sage.

Le mouvement avec coq et cliquet en cuivre, gravés et
découpés à jour, est signé : Hiérosme Grébauval. — Inv.
7045.

Art français, commencement du xvii⁰ siècle.
H. 0ᵐ041 ; L. 0ᵐ035 ; Ep. 0ᵐ0255.

Hist. Ancienne Collection du Prince Soltykoff (Dubois, pl. III, fig. II.
— *Catalogue de vente*, n° 442).

Hiérosme Grébauval maître horloger à Rouen, paroisse Saint-
Laurent, en 1614; il habitait Passage Saint-Laurent.

Pierre Grébauval, probablement son fils, maître horloger à
Rouen, habitait en 1646 à la même adresse.

Une montre ovale, frise et couvercle en argent gravé de char-
mants sujets d'après l'école de Fontainebleau, avec armature
cuivre doré, au Musée du Louvre, provenant de la Collection
Révoil, est signée de Pierre Grébauval (A. Darcel, *Notice des*
émaux et de l'orfèvrerie, n° 811).

Au British Museum, une montre ovale est signée Jerôme Gre-
bauval. (Note de M. Gélis.)

M. Émile Picot signale aussi un joli mouvement de montre
signé R. Grebeauval à Rouen, dans la collection de M. Gaston
Le Breton, à Rouen. — La signature de Grébeauval se trouverait
aussi sur une montre du Musée des Antiquités de la Seine-Infé-
rieure à Rouen.

27. **Montre** ronde, boîtier en argent gravé, de forme bas-
sine, avec lunette à charnière et verre recouvrant le cadran.

La boîte, finement gravée, décorée de fleurs, dans le goût
de Monnoyer ou de J. Vauquer, en fort relief.

La boîte est surmonté d'un bouton d'attache en argent,
mouluré, avec anneau.

Le cadran en argent gravé représente un pavillon, entouré
d'ifs au bord d'une pièce d'eau ; au fond, des maisons. L'ai-
guille est en cuivre, dorée et gravée.

Le mouvement est signé : ESTIENNE HUBERT, à Rouen. —
Inv. 7046. (Pl. XXIX.)

Art français, deuxième moitié du xvii° siècle.
Diamètre 0m 051 ; Ép. 0m 021.

Estienne Hubert demeurait à Rouen vers 1671, rue des Cha-
veltres, paroisse de Saint-Étienne-des-Tonneliers.

On connaît quelques pièces signées de son nom. Au Musée de
Cluny (Inv. 14902), du legs Wasset, une montre ronde en argent
gravé, avec boîte gravée de rinceaux, signée Estienne Hubert, à
Rouen.

Au Musée du Louvre, une montre ronde, lobée, à armature et
cadran émaillés blanc et vert, a son mouvement signé Estienne

Hubert, à Rouen (fond d'émail peint, moderne) (Inv. n° 6226 ;
legs Séguin).

Au Victoria and Albert Museum, une montre ronde en argent,
repercée et gravée de dessins de fleurs est signée de même,
provenant de la Collection Bernal (n° 2307-1855).

Au British Museum est une montre ronde, en argent, repercée,
décorée de fleurs et feuillages en rinceaux, avec mouvement à
sonnerie. Signée Estienne Hubert, à Rouen (ancienne Collection
Bernal 1855, n° 3916 du *Catalogue*). — Le décor est ici encore
inspiré des maîtres graveurs du xvIIᵉ siècle dont de nom-
breux exemples sont fournis par le recueil n° 479 de la Collec-
tion Foule à la Bibl. d'art J. Doucet. (Note de M. Gélis.)

VI. — ATELIER DE LA ROCHELLE

28. Montre de forme ovale, avec armatures en cuivre doré.

Les deux couvercles en cuivre fondu et doré sont inspirés de plaquettes de Valério Belli, représentant, l'une un sacrifice (E. Molinier, n° 300), l'autre un mariage (E. Molinier, n° 304).

La frise en argent, finement gravée, représente de chaque côté une femme étendue, au milieu de fleurettes et rinceaux, d'après A. Jacquard?

Le cadran est en argent gravé ; il représente dans le haut un mufle d'animal, des oiseaux, des dauphins, avec rinceaux et fleurettes dans le bas. A l'intérieur, sur le fond, un cadran au soleil avec boussole et style en argent gravé.

Le mouvement est signé : FLANT Æ (probablement à La Rochelle). — Inv. *7048*. (Pl. XXI.)

Art français, premier quart du $xvii^e$ siècle.
H. $0^m 047$; L. $0^m 038$; Ép. $0^m 027$.

Hist. Vente Ch. Stein, mai 1886. *Cat.*, n° 220.

Un certain Jehan Flant « de Montfort Lamorrey en Beausse, près Paris » (Montfort l'Amaury), en 1584, était au service de Clément Bergier, orfèvre à Genève (Babel, p. 66). Ce Jehan Flant pourrait bien avoir été l'auteur de cette montre ; il s'était fixé à La Rochelle après avoir achevé son apprentissage à Genève, centre réputé. Les dates concorderaient d'ailleurs parfaitement

(Note de M. Ed. Gélis). — M. Gélis s'est tout récemment rendu acquéreur d'un grand mouvement de montre ovale à sonnerie d'heures et à réveil, qui porte la signature F (ou J) Flant, Rochelle, ce qui autorise à identifier notre marque ÆR (à La Rochelle).

Une grosse montre astronomique remarquable existe au British Museum avec la signature du même artiste. De forme ovale, à frise repercée, richement décorée de rinceaux et feuillages, à fonds d'argent repoussé, décoré d'un côté d'un jugement de Paris. Elle renferme un très beau cadran astronomique, un mouvement à sonnerie d'heures et réveil. A l'intérieur du couvercle du cadran est gravé le « comput » ecclésiastique pour les années 1610-1605, l'année de départ 1610 semblant dater la fabrication.

Rarissimes sont les pièces d'horlogerie décorées d'après les œuvres des maîtres de la plaquette italienne.

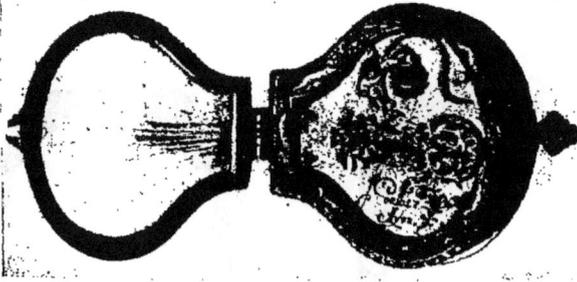

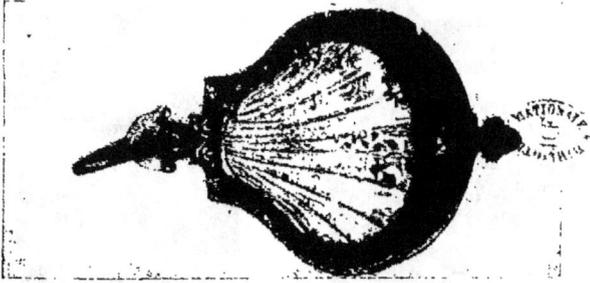

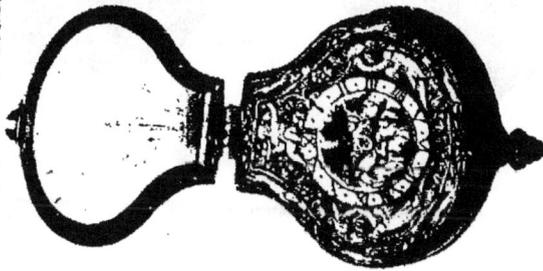

23. — Montre à boîte de cristal signée J. VALLIER à Lyon.
Art français, c^e du XVII^e s.

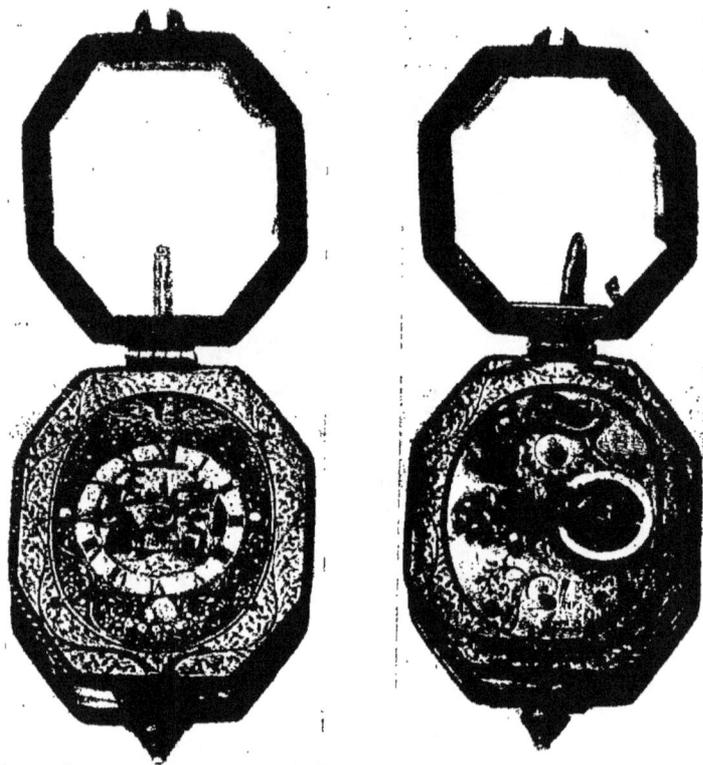

24. — Montre à boîte de cristal
signée J. VALLIER à LYON.
Art français, c^e du XVII^e s.

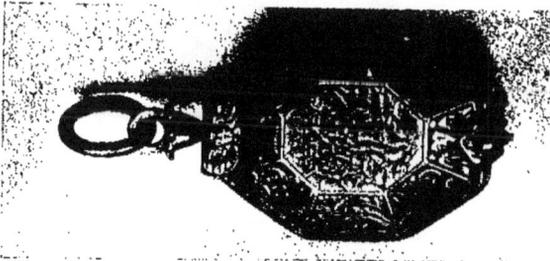

25. — Montre en argent gravé
signée P. Durant à Rouen.
Art français. fin du XVIe s.

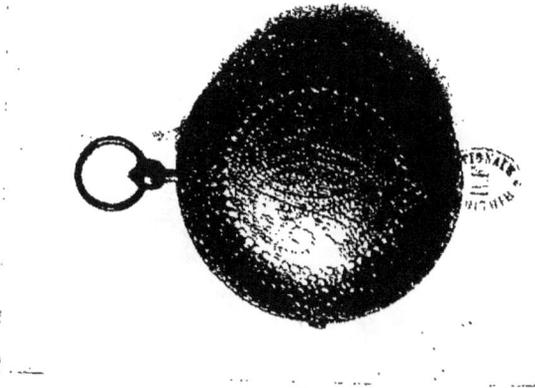

20. — Montre à boîtier d'acier
signée Thuret à Paris.
Art français, dernier quart du XVIIe s.

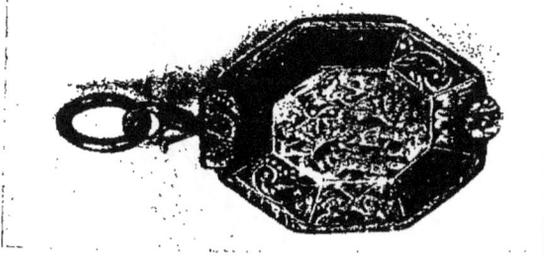

25. Revers de la boîte
signée P. Durant à Rouen.

Pl. XX

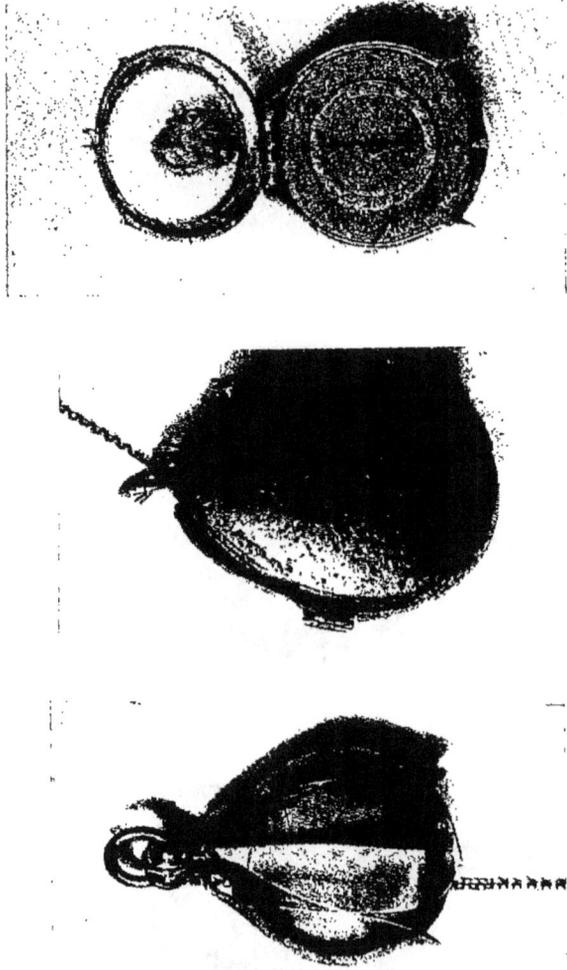

29. — Montre en argent signée Dracques à Nérac.
Art français, 1re moitié du xviie s.

VII. — ATELIER DE NÉRAC

29. Montre avec boîtier en argent, de forme ronde, recouvert du côté du fond, de trois pétales d'une fleur de lis en argent poli, émergeant du bouton d'attache de la montre, dans lequel est l'anneau de suspension, et appliquées sur la boîte ronde dont les parties visibles sont gravées, sablées.

Du côté du cadran, une lunette ronde, en argent uni, ouvrant à charnière, avec cristal de roche laissant voir les heures et l'aiguille.

La plaque du cadran en cuivre, à fond sablé et doré, porte le cercle des heures en argent.

Le coq est en cuivre gravé, décoré de fleurs ajourées.

Le mouvement est signé : J. Dracques Anérac. — Inv. 7047. (Pl. XX.)

> Art français, première moitié du xviᵉ siècle.
> Diamètre 0ᵐ 037.

La montre est dans son ancien étui en cuir rouge parsemé de nombreuses fleurs de lis. Elle est munie de sa clé à manivelle en cuivre repercé, gravé et doré.

Cette montre d'une exceptionnelle beauté et d'une forme extrêmement rare, est citée au Bulletin du Protestantisme français (1902, p. 477).

VIII. — ATELIER DE RENNES

30. Montre de forme ovale à six lobes ; armature en cuivre doré et gravé maintenant les deux couvercles en argent gravé.

La frise en argent est décorée en chacun des lobes de rinceaux, de fleurettes, de lapins, d'un enfant couché tenant des fruits.

Les lobes des couvercles sont séparés par de fines cannelures, formant rayons, aboutissant à une fleur à six pétales étalées au centre de chacun des couvercles. Les lobes sont gravés d'enfants, de lapins, de fleurs au milieu de rinceaux.

La plaque du cadran est en cuivre, gravée, dorée. Elle s'ajuste dans la frise dont elle a la forme. Les heures sont gravées sur cette plaque et entourées de doubles filets extérieurement et intérieurement.

La plaque est décorée d'ornements gravés ; en haut, un amour vu de dos ; en bas, un enfant tenant une corne, le tout dans des rinceaux et des fleurs. Dans la partie centrale, des maisons, des arbres.

Le mouvement, avec coq en cuivre doré, gravé à jour, est signé : FAUCON, à Rennes. — Inv. *7048.* (Pl. XXII.)

Art français, première moitié du xviiᵉ siècle.
H. 0ᵐ 041 ; L. 0ᵐ 0315 ; Ép. 0ᵐ 020.

Hist. Première Collection Gavet.

IX. — ATELIERS DE SEDAN

31. Montre de forme octogonale ; armatures en cuivre doré, finement gravées, qui maintiennent la boîte en cristal de roche.

Les deux lunettes, en cuivre, gravées aussi, dorées, ouvrant à charnière, contiennent des cristaux de roche, unis, biseautés, laissant voir le cadran d'un côté et le mécanisme d'horlogerie de l'autre. Ces cristaux sont maintenus par des griffes, en forme de fleurs de lis, formant sertissure.

Le cadran en cuivre doré, de forme ovale, s'incruste dans l'ouverture ménagée dans l'encadrement. Il porte des fleurs, des lapins, des écureuils, très finement gravés à jour, qui se détachent sur un fond en acier bleu, produisant un charmant effet. Le cercle portant les heures gravées est en argent, monté en saillie sur la plaque ajourée. Les encadrements entourant le cadran sont décorés de rinceaux, de fleurettes, très finement gravés.

Le mouvement est signé : JACOB FORFECT, à Sedan. — Inv. 7049.

H. 0m 042 ; L. 0m 032 ; Ép. 0m 025.

Jacob Forfect ou Forfaict (1582-1637) était un des cinq fils d'Augustin Forfaict, venu à Sedan pendant les guerres de religion, décédé en 1586. Il avait la réputation d'un horloger très

habile et était originaire de Rouen. (Note de J. Villette, de la Société archéologique à Sedan.)

M. Émile Picot signale une montre d'Augustin Forfaict, le père, au British Museum.

Le Musée de Cluny possède une petite montre en argent à pans, ornée d'arabesques, avec couvercle en cristal de roche taillé à facettes ; cette montre est signée : Isaac Forfaict, à Sedan (Inv. n° 672. *Cat.*, 5396).

Dans la Collection Paul Garnier (*Catal. de vente*, n° 121) était une montre ovale, boîte avec frise en argent gravé, cadran en cuivre avec ornements découpés à jour, sur fond acier bleui, signée : Isaac Forfaict. Cette montre est passée depuis lors dans la Collection de M. Blot-Garnier.

Dans la Collection P. Morgan était une montre ovale en cuivre et argent gravé, signée N. Forfaict Paris, nom d'horloger de Paris que l'abbé Develle a effectivement relevé dans ses documents blaisois.

32. **Petite montre** de forme ovale ; armature en or ciselé de fleurs et fruits émaillés rouge et vert, maintenant une boîte en cristal de roche, avec tour uni, le fond taillé en coquille.

La partie intérieure de la lunette est émaillée rouge ; elle contient un cristal de roche taillé en coquille comme le fond de la boîte, et laisse voir le cadran et l'aiguille qu'elle recouvre.

Le cadran, qui a la forme de la boîte, est en or émaillé fond blanc ; il est décoré de fleurs en émail translucide, vertes, bleues, orangées, entourées de filets en or.

L'aiguille est en acier bleui. Les heures sont gravées sur un cercle d'heures en or fixé en saillie sur le cadran.

L'attache et le bouton sont en or, émaillé rouge et vert.

Le mouvement avec coq finement gravé, doré, découpé à jour est signé : HENRY BERAUD. — Inv. *7050*. (Pl. XXII.)

H. 0^m 031 ; L. 0^m 024 ; Ép. 0^m 0175.

Dans la Collection Soltykoff (Dubois, I, p. 121-122) était une montre d'argent, de dorure unie, en forme d'olive tronquée. Signée Henri Beraud, à Sedan.

X. — ATELIERS DE STRASBOURG

33. Montre de forme ronde ; armatures en cuivre gravé doré, maintenant boîte et couvercle en cristal de roche, taillé à douze côtes, bords arrondis, fonds plats, avec rayons creux, aboutissant à une creusure centrale.

Le cadran est en or émaillé, le tour des heures est en émail blanc. Le centre est décoré de fleurs émaillées, cloisonnées entre parties d'or.

Le coq et le cliquet sont en cuivre gravé, découpés à jour et dorés.

Le mouvement est signé : J. B. GEBHART, Strasb (Strasbourg). — Inv. *7051.* (Pl. XXII.)

 Art français, première moitié du xvIIᵉ siècle.
 Diamètre 0ᵐ 030.

34. Montre-croix en forme d'une fleur de lis ; armature en cuivre doré et gravé, boîte et couvercle en cristal de roche, taillés en haut relief et représentant chacun une fleur de lis.

Le couvercle ouvre à charnière.

La plaque qui porte le cadran a la forme d'une croix avec bras arrondis ; elle ouvre à charnière et s'ajuste dans l'ouverture de même forme ménagée dans l'entourage qui encadre la boîte.

Le cadran est rond, en argent gravé, en saillie sur la plaque. Au centre du cadran est un paysage. Au-dessus du

XII, deux anges ailés, assis, adossés, les mains jointes levées
en l'air, au milieu d'ornements gravés champlevés, et des
fleurs qui décorent la plaque. Le mouvement avec coq et
cliquet en cuivre, gravé, doré, avec ornements repercés à
jour, qui recouvrent entièrement la platine. — Inv. 7052.
(Pl. XXIII et XXIV.)

Art français, commencement du xvii^e siècle.
H. 0^m 045 ; L. 0^m 0365 ; Ép. 0^m 023.

Une semblable montre de la Collection Bernal (*Cat. de vente,*
1855, 3866) était signée Henry Gebert, à Strasbourg. Le n° 33 de
ce Catalogue porte la signature Gebhart, à Strasbourg, qui per-
met le rapprochement.

XI. — MONTRES SIGNÉES SANS NOMS DE LIEUX

35. Montre de forme ovale ; armatures en cuivre gravé et doré maintenant la boîte et le couvercle en cristal de roche taillé à 12 côtes, biseaux arrondis. La boîte et le couvercle avec 12 rayons aboutissent à une creusure centrale.

La plaque du cadran en cuivre gravé et doré est décorée au centre, et autour du cercle des heures en argent, de fleurs et feuillages en rinceaux, inspirés peut-être des charmantes compositions de nombreux petits maîtres français et étrangers dont le n° 479 du catalogue de la Collection Foule à la Bibliothèque d'art J. Doucet, offre de nombreux exemples. Nous trouvons ce genre de décor sur d'autres pièces de la Collection, notamment au n° 46.

Le mouvement est ovale, le coq en cuivre, gravé et doré, découpé à jour, et l'aiguille est en cuivre gravé, et doré. Il est signé : JACQUES VIOLLIER. — Inv. 7053. (Pl. XXIII.)

Art français, première moitié du XVII^e siècle.
H. 0^m 044 ; L. 0^m 034 ; Ép. 0^m 0185.

Hist. Première Collection Gavet.

Peut-être est-ce la même montre qui se trouvait dans la Collection Bernal (*Catal. de vente*, 1855, n° 3846), avec mention sans doute erronée par faute de lecture, « signée Jacques Viothier ». La forme et la nature d'après la description en étaient toutes semblables. (Note de M. Gélis.)

Pl. XXI

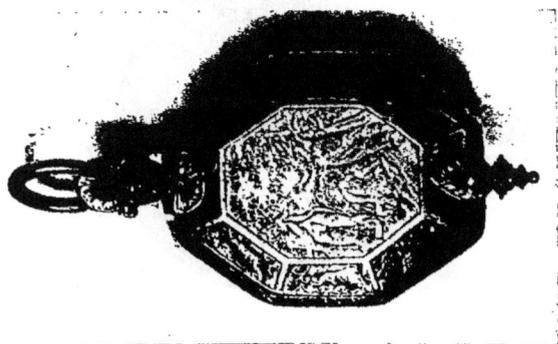

38. — Montre en argent gravé.
Art français, 1re moitié du XVIIe s.

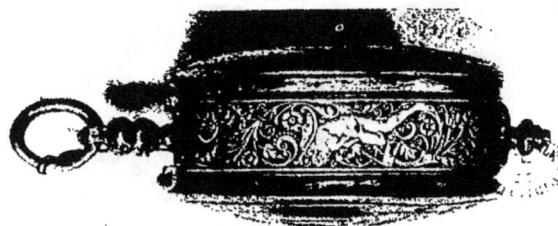

28. — Montre en cuivre doré
signé PLANT à la Rochelle.
Art français, 1er quart du XVIIe s.

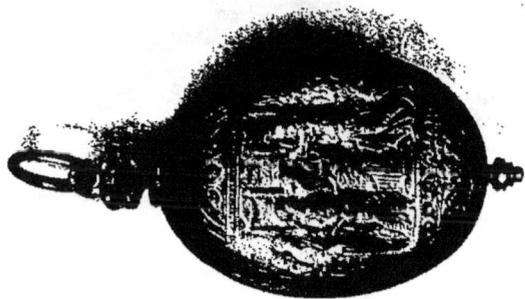

PL. XXII

33. — Montre à boîte de cristal
signée GEMBAUT à Strasbourg.
Art français. 1re moitié du XVIIe s.

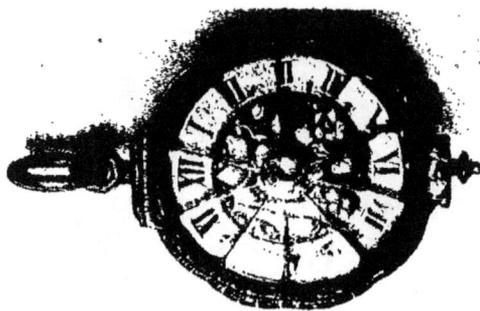

32. — Montre en or émaillé
signée Henri Héraut.

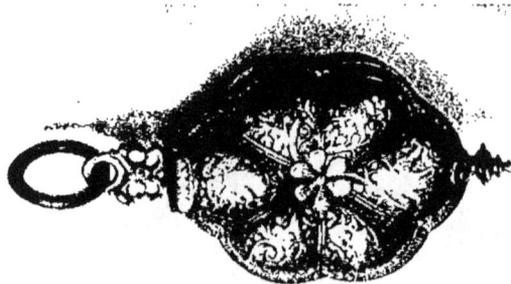

30. — Montre de cuivre doré
signée Fatton à Rennes.
Art français, 1re moitié du XVIIe s.

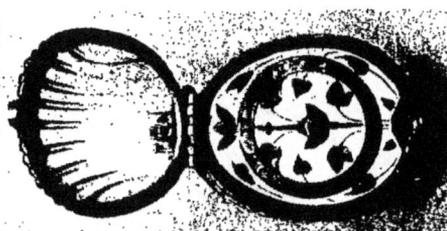

PL. XXIII

34. — Montre à boîte de cristal
Art français. c⁹ du xviiᵉ s.

35. — Montre à boîte de cristal
signée Jacques Vialier.
Art français. 1ʳᵉ moitié du xviiᵉ s.

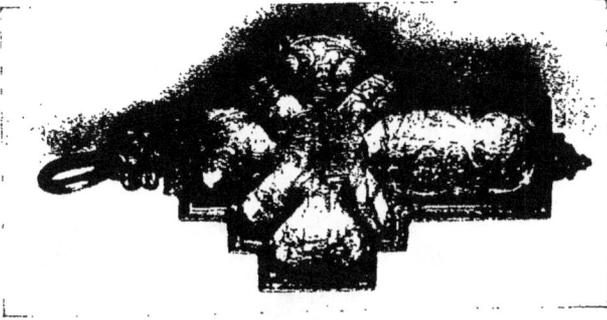

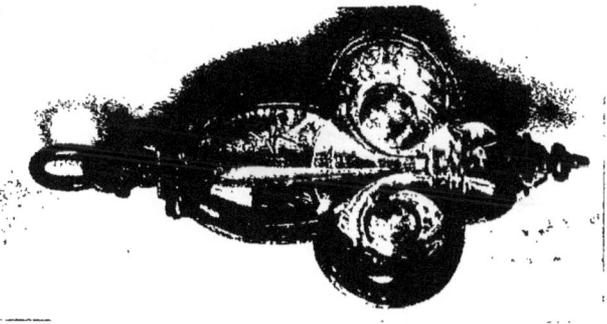

36. — Montre à boîte de cristal
signée H. Estra.
Art français. 2ᵉ quart du xviiᵉ s.

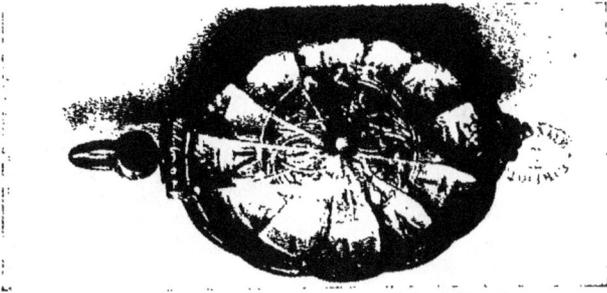

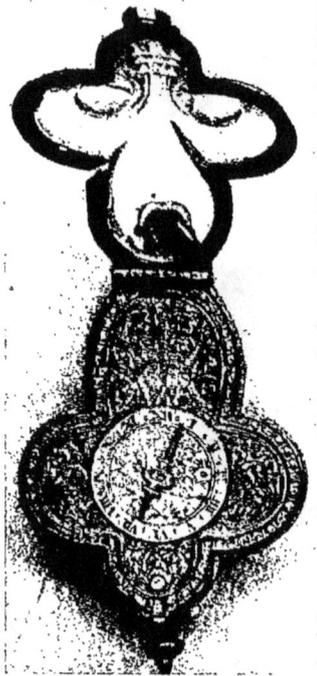

34. — Cadran.
Art français, c du XVII s.

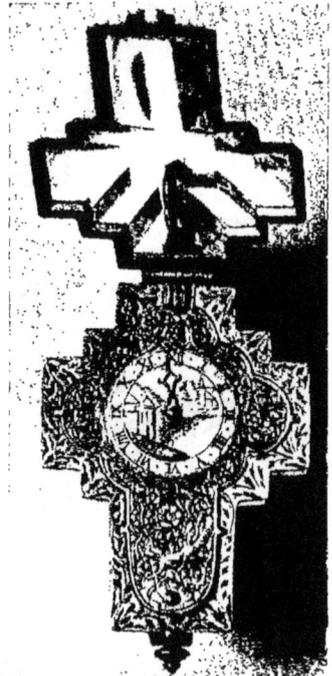

36. — Cadran de la montre
signée H. Ester.

36. **Montre** en forme de croix latine à double bras ; armature en cuivre doré et gravé. La boîte et le couvercle sont en cristal de roche taillé, avec biseaux.

La plaque qui porte le cadran est en cuivre doré, gravé ; elle est en forme de croix avec bouts arrondis, elle est fixée à charnière après l'encadrement de la boîte.

Le cadran rond est en argent gravé, fixé en saillie sur la plaque. Les heures sont gravées ; dans la partie centrale, un paysage de ville.

La plaque sur laquelle est fixé le cadran, et la partie bordant l'encadrement du boîtier dans laquelle elle s'ajuste, sont gravées de fleurs et d'arabesques.

Le mouvement, avec son coq et son cliquet en cuivre doré, gravés, ajourés, avec ornements recouvrant presque entièrement la platine du mouvement. Il est signé : H. ESTER. — Inv. *7054*. (Pl. XXIII et XXIV.)

> Art français, deuxième quart du xvii^e siècle.
> Long. 0^m 049 ; Larg. 0^m 039.

Dans la Collection Olivier, une montre ronde gravée de décor de fleurs, est signée Henry Ester.

Même signature sur une montre du Musée Impérial de Vienne (salle 19, vitrine 3, n° 31), signalée par M. Émile Picot.

Au Victoria and Albert Museum une montre en argent, en forme de canard, gravée d'un côté de fleurs et de paysage, est aussi signée Henry Ester (n° 788-1864).

Une deuxième montre s'y trouve aussi en or émaillé, et en forme de tulipe, signée J. H. Ester (n° 785-1901).

Cette signature, que portent d'assez nombreuses montres, n'a jamais jusqu'ici été rencontrée accompagnée d'un nom de ville. (Note de M. Gélis.)

XII. — MONTRES ANONYMES

37. Montre de forme ovale, couvercles en argent très fine-
ment gravés; armature en cuivre doré et gravé. Frise,
fond et couvercle en argent.

Le couvercle, côté du cadran, représente Amphitrite assise
sur deux dauphins, au milieu de rinceaux et de fleurs, d'après
l'estampe de Delaune (R. Dumesnil, 130).

Celui du côté du mouvement représente Neptune sur un
cheval marin, son trident à la main, d'après Delaune
(R. Dumesnil, 128).

Ces charmantes gravures sont entourées chacune d'un
encadrement dans lesquels sont gravés des fleurettes et des
lapins.

La frise représente des lapins et des serpents au milieu de
rinceaux.

Le cadran, à une seule aiguille, en cuivre gravé, doré,
représente, au-dessus du XII, une tête d'ange ailée d'où
partent des fleurettes. Tour d'heures sur un cercle en argent.
Au centre du cercle, paysage. — Inv. 7055. (Pl. XXV.)

Art français, commencement du xviie siècle.
H. 0m 038 ; L. 0m 0295 ; Ép. 0m 049.

Hist. Première Collection Gavet.

Le mouvement et la boîte semblent d'origine différente. (Note
de M. Gélis.)

Cette montre est d'un décor tout à fait analogue à celui du n° 8.

38. Montre de forme octogonale, boîtier en argent, armature en cuivre gravé et doré.

Les couvercles sont en argent avec larges biseaux gravés et dorés ; celui du côté du cadran ouvre à charnière.

Chacun des huit pans du boîtier représente des gravures différentes, rinceaux et fleurettes, écureuil, lapin, une femme couchée, un homme couché, au milieu de rinceaux et de fleurs.

La table du couvercle du côté du cadran représente : Diane découvrant la grossesse de Calisto, d'après une gravure des dés de J.-Th. de Bry ; celle du couvercle, formant rond, représente l'enlèvement de Ganymède d'après Delaune (R. D., 70).

Le cadran de forme octogonale est en cuivre doré et gravé.

Le cercle portant les heures gravées est en argent rapporté en saillie sur le cadran. A l'extérieur du cercle, au-dessus du XII, est un guerrier couché, avec un sabre à la main, probablement Mars ; au-dessous du VI, un lapin broutant au milieu de rinceaux et fleurettes. Dans la partie centrale du cadran est un paysage. — Inv. *7056*. (Pl. XXI.).

Art français, première moitié du xviiᵉ siècle.
H. 0ᵐ 043 ; L. 0ᵐ 0345.

Hist. Première Collection Gavet.

39. Montre en forme de croix latine. La boîte est en argent doré, gravé en champlevé sur toutes ses faces.

Le couvercle qui ouvre à charnière du côté du cadran représente au milieu le Christ en croix ; sur les côtés, les quatre évangélistes, la Vierge et saint Jean.

Sur le couvercle opposé est la Vierge avec l'Enfant Jésus sur son bras, et sur les côtés les instruments de la Passion, avec le coq à la partie supérieure, et une Annonciation.

Sur le tour du boîtier sont les quatre symboles des Évangélistes, au milieu de rinceaux et de fleurs.

Le cadran est en argent gravé. Le cercle portant les heures est en or. Dans la partie intérieure de ce cercle est représentée la Nativité avec la Vierge assise, Joseph et un ange, et l'Enfant Jésus étendu à terre. A l'extérieur du cercle, de chaque côté, des grotesques; à la partie inférieure, un amour ailé courant au milieu de rinceaux et de fleurs.

Le mouvement avec coq et cliquet en cuivre doré, gravés, découpés à jour, ne porte pas de signature. — Inv. 7057. (Pl. XXVI.)

Art français, fin du XVIᵉ siècle.
Long. 0ᵐ 043 ; Larg. 0ᵐ 035.

Hist. Ancienne Collection Bernal (*Cat.*, 3861). — Ancienne Collection du Prince Soltykoff (Dubois, p. 90, pl. V, fig. 1). — Collection Seillière.

40. **Montre**, en forme de croix latine, avec les bras arrondis.

La boîte est en argent doré, gravé en champlevé sur toutes ses faces. Elle est entourée d'encadrements moulurés finement gravés.

Le couvercle du côté du cadran ouvre à charnière. La gravure représente le Christ en croix ayant à ses pieds une tête de mort, et autour de la croix des rinceaux et des fleurs.

Le fond gravé représente la Vierge avec l'Enfant Jésus sur son bras, au milieu de rinceaux et de fleurs. Le pourtour de la boîte est décoré également de rinceaux et de fleurs.

Le cadran est en argent gravé, de même forme que la boîte. Le cercle portant les heures gravées est en or, en saillie sur le cadran. A la partie supérieure, la gravure représente un enfant assis, la main gauche appuyée sur une boule; à la partie inférieure, l'agneau mystique, avec la croix et l'oriflamme, le tout au milieu de fleurs.

Le mouvement avec coq et cliquet en cuivre doré, finement gravés et découpés à jour, ne porte pas la signature de l'horloger. — Inv. *7058*. (Pl. XXVI.)

Art français, fin du xvi siècle, ou commencement du xviie. H. 0m040 ; L. 0m029 ; P. 0m015.

Hist. Ancienne Collection Bernal (*Cat. de vente*, 1855, 3862). — Ancienne Collection du Prince Soltykoff (Dubois, p. 113, pl. XVII, fig. 4).

41. **Montre** de forme hexagonale allongée, boîte et couvercles en cristal de roche fuligineux.

La boîte avec ouverture intérieure ovale pour loger le mouvement. Les pans biseautés.

Les deux couvercles, biseautés sur les bords, sont taillés en pointe de diamant. Ils sont fixés à la boîte par des charnières en or, montées sur des barrettes également en or, découpées, recouvertes d'ornements gravés, émaillés translucides.

La barrette de la partie supérieure porte l'attache de la montre en forme de boule aplatie, émaillée, dans laquelle est pris l'anneau de suspension.

A la partie inférieure est une barrette semblable avec crochets pour retenir les couvercles.

La plaque qui porte le mouvement est en or, de forme ovale. Elle porte les heures gravées, émaillées noires, entourées de filets émaillés noirs. Cette plaque est parsemée de fleurs, de libellules, de guirlandes gravées eu creux et émaillées de diverses couleurs en émail translucide.

La platine opposée est encore plus richement décorée de fleurs, de libellules, de perroquets, de guirlandes de vives couleurs en émail translucide.

Le mouvement, très soigné, ne porte pas de signature. — Inv. *7059*.

H. 0m030 ; L. 0m0365; Ep. 0m033.

ATELIERS ANGLAIS

12. Grande montre de forme ovale ; armature en cuivre doré, gravé, reporcé. Les deux couvercles en argent gravés. Celui du côté du cadran ouvre à charnière ; il représente, au milieu de rinceaux et fleurettes, trois femmes debout : la Prudence (PRV) ; la Majesté (MAG) ; l'Abondance (ABO), avec leurs attributs, d'après Delaune (R. Dumesnil, nᵒˢ 160, 163, 165). A la partie inférieure, une tête de chérubin, entre deux femmes grotesques se terminant en rinceaux.

L'autre couvercle représente également trois femmes debout, avec les attributs qui leur conviennent : la Physique (PHY) ; la Justice (IVS) ; l'Orgueil (SUPE) sous la figure de Junon ? d'après Delaune (R. Dumesnil, nᵒˢ 342, 343, 360). A la partie inférieure, un masque entre deux bustes de femmes ailés se terminant par des rinceaux.

La plaque du cadran, ovale, en cuivre gravé, porte le cercle des heures en argent. Dans le centre, une scène avec personnages. Sur les côtés sont gravées deux femmes debout, personnifiant : l'Astronomie et la Rhétorique, d'après Delaune (R. Dumesnil, nᵒˢ 340-344).

Dans le haut, un cerf courant au milieu de rinceaux. Dans le bas, un amour ailé, tenant des fleurs dans ses mains, deux écureuils, des rinceaux et fleurettes.

La frise, gravée, représente des chasseurs armés d'arcs et

d'épieu, poursuivant des cerfs avec leurs chiens, au milieu d'ornements ajourés laissant voir le timbre.

Le mouvement, avec coq, cliquet, ornements en cuivre, gravés, découpés, est à sonnerie.

Il est signé : RI. MORGAN IN FLEET STREET. — Inv. 7060. (Pl. XXVII et XXVIII.)

Art anglais, première moitié du XVIIe siècle.
Long. 0m 056 ; Larg. 0m 051.

Richard Morgan était au nombre des quatorze horlogers mentionnés dans les lettres patentes de Charles Ier, du 12 août 1631, érigeant les horlogers de Londres en communauté. Richard Morgan, comme James Vautrollier, auteur de la montre no 43, est au nombre des dix « assistants » choisis parmi les maîtres les plus réputés et occupant les plus hautes charges de la communauté. Cette fonction équivalait à peu près à celle de nos gardes-jurés qui devenaient à tour de rôle et pour une période de deux ans gardes-visiteurs. Richard Morgan exerçait encore en 1649. (Note de M. Gélis.)

Cette montre, seule pièce que nous connaissons de ce maître, lui fait le plus grand honneur ; elle est très certainement une des pièces capitales de cette collection, tant par la qualité de sa décoration que par la parfaite conservation de ses organes.

43. Petite montre de forme octogonale, montures en or émaillé, fond noir sur lequel se détachent des fleurettes en blanc ; les deux montures réunies par des barrettes en or, émaillées également fond noir avec fleurettes en blanc. Tour en cristal de roche, taillé à facettes.

Le couvercle du dessus et du dessous en cristal de roche, taillé à facettes, ouvrant à charnière.

Bouton à la partie supérieure de la boîte, en or émaillé avec anneau en or. Bouton émaillé à la partie inférieure.

Cadran ovale en or, avec les heures gravées sur un cercle

en or, le centre et les autres parties du cadran émaillés fond
noir avec fleurettes émaillées en blanc. Aiguille en or, gravée.

Le mouvement est signé : J. VAUTROILLIER. — Inv.
2061.

> Art anglais, deuxième quart du xviie siècle.
> Long. 0m 025 ; Larg. 0m 020.

Hist. Vente Merle, Londres, 1894.

James Vautrollier fut un des premiers assistants de la Corpora-
tion des horlogers de Londres en 1631.

Une montre en argent et couvercle de cristal de roche au
Musée du Guildhall à Londres (Collection Nellthropp) est signée
James Vautrollier. (Note de M. Gélis.)

Dans la Collection P. Morgan (Williamson, n° 132) est une
petite montre ronde en argent dont le mouvement est signé
James Vautvollier, signature probablement mal lue.

Dans la Collection Paul Garnier (*Cat. de vente*, n° 145) était une
montre signée James Vautrollier fecit, maintenant dans la Col-
lection Blot-Garnier.

Pl. XXV

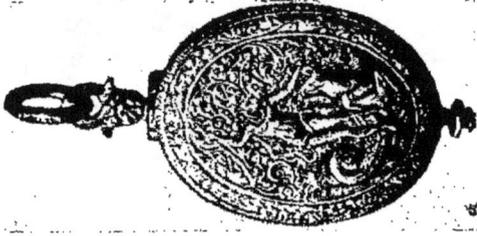

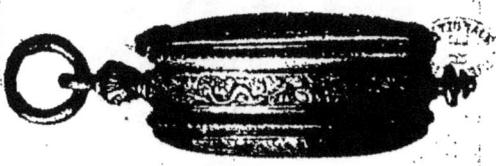

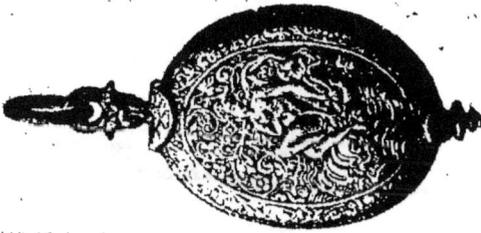

37. — Montre en argent gravé.
Art français, c' du XVIIe s.

Pl. XXVI

40. — Montre en argent
doré et gravé.
Art français, fin du xvi° s.

39. — Montre en argent
doré et gravé.
Art français, fin du xvi° s.

40. — Montre en argent
doré et gravé.
Art français, fin du xvi° s.

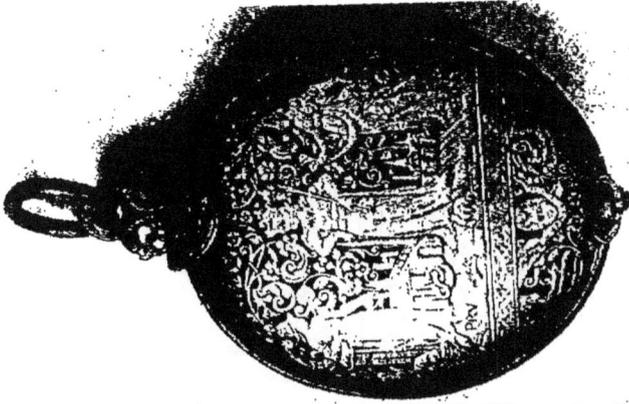

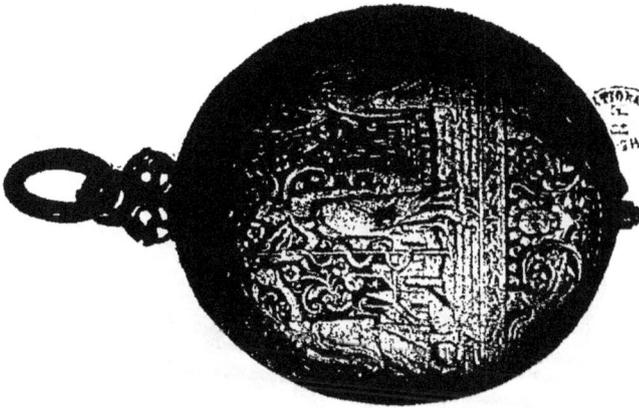

42. — Montre en argent gravé signée MOREAN.
Art anglais. 1ᵉ moitié du XVIIᵉ s.

Pl. XXVIII

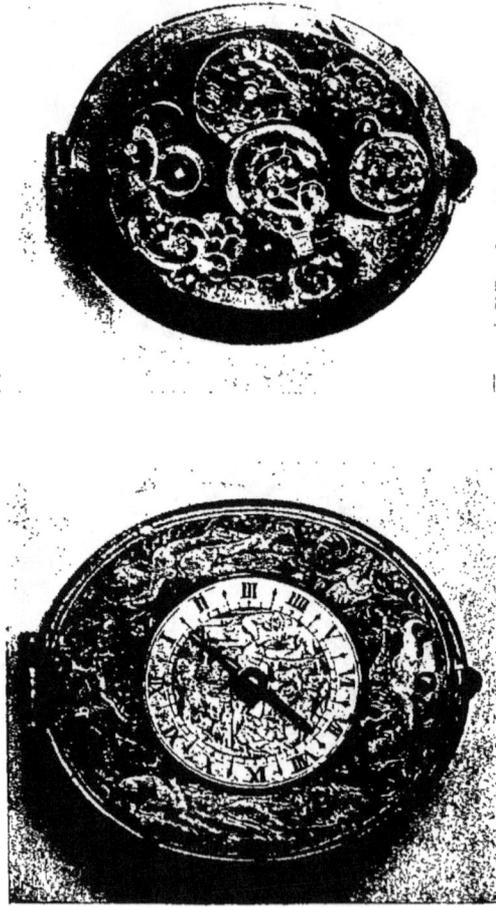

42. — Cadran et mouvement
de la montre signée Mougin.

ATELIERS SUISSES

14. **Montre** de forme ovale lobée ; armatures en cuivre gravé et doré maintenant la boîte en argent quadrilobé.

Le couvercle est en cristal de roche quadrilobé, taillé à facettes, et recouvre le cadran et les aiguilles.

Dans chacun des lobes du boîtier est représentée, en gravure, une des quatre Vertus cardinales qui se détache sur un fond semé de fleurs : la Justice dans le lobe supérieur ; la Tempérance dans celui de droite ; la Force dans le lobe inférieur ; la Prudence dans celui de gauche.

La plaque du cadran, fixée à charnière, porte le mouvement. Cette plaque en cuivre gravé de paysages et de petits personnages, comporte plusieurs cadrans donnant diverses indications astronomiques avec quantième du mois, jours de la semaine, et signes des planètes correspondantes, ainsi que l'âge et les phases de la lune.

Le mouvement avec coq en cuivre gravé et doré, ornements découpés à jour, est signé : JACQUES SERMAND. — Inv. 7062. (Pl. XXIX.)

Art suisse, commencement du xviiᵉ siècle.
H. 0ᵐ 040 ; L. 0ᵐ 0355 ; Ep. 0ᵐ 0215.

Hist. Ancienne Collection Spitzer, nᵒ 2721 du *Catalogue*.

Jacques Sermand devait être un artiste distingué. La plupart des nombreuses montres, de formes curieuses, signées de lui, et

5

qui sont dans les musées ou dans les collections privées, sont remarquables par leur exécution artistique et soignée, aussi bien que pour le bon goût de leurs formes et de leurs décorations. J. Sermand devait être parent de l'auteur des montres nᵒˢ 15 et 16 de ce Catalogue, à moins que ce ne soit le même artiste qui ait résidé dans les deux villes.

Dans l'ancienne Collection Thewalt (*Catalogue de vente*, 1903, nᵒ 1343) était une montre de même forme et de même mouvement astronomique, signée J. Sermand, à Genève, ce qui nous détermine à voir identité d'artiste dans cette montre et celle de la Collection Thewalt, signée aussi J. Sermand. (Note de M. Gélis.)

Dans la Collection P. Morgand est une montre en forme de tulipe, signée J. (ou F.) Sermand (Williamson, nᵒ 229).

Le British Museum possède plusieurs montres signées J. Sermand, en formes de tulipe, d'étoile, polylobée, octogonale, en jaspe.

Le Musée de Cluny possède une montre signée J. Sermand, et dans la Collection P. Garnier (*Cat. de vente*, nᵒ 137) était aussi une montre signée J. Sermand.

45. **Montre** en forme de bouton de tulipe à trois feuilles, en cuivre doré. Chaque feuille formant lunette est montée à charnière sur la boîte, et contient un cristal de roche taillé avec nervures centrales complétant la forme du bouton de tulipe. Lorsque ces lunettes sont ouvertes elles simulent la fleur épanouie.

L'anneau de suspension est formé par la tige de la fleur enroulée sur elle-même.

Le cadran de forme ovale est en cuivre doré, gravé, décoré de grosses fleurs naturelles. Le cercle des heures en argent porte en sa partie centrale un paysage avec maisons.

Le mouvement, avec coq et cliquet en cuivre doré, avec fleurs et rinceaux découpés à jour, est signé : J. SERMAND. — Inv. 7063. (Pl. XXX.)

Art suisse, commencement du xvii⁰ siècle.
H. 0ᵐ 0335 ; L. 0ᵘ 027.

Ce J. Sermand paraît devoir être confondu avec l'auteur de la montre précédente.

46. Montre de forme ronde ; armature en cuivre doré maintenant la boîte et le couvercle qui sont en cristal de roche, taillés à douze côtes, bords arrondis, fonds plats avec rayons creusés, aboutissant à des creusures centrales.

La plaque du cadran est décorée au centre, et autour du cercle d'heures en argent, de fleurs et de feuillages en rinceaux s'échappant de la gueule d'un animal fantastique.

Le mouvement est très bien conservé. Le coq et le cliquet en cuivre doré, gravés de fleurs découpées à jour. Il est signé : DENIS BORDIER. — Inv. *7064.* (Pl. XXXII.)

Art Suisse, première moitié du xvii⁰ siècle.
Diamètre 0ᵐ 039 ; Ep. 0ᵐ 021.

Hist. Ancienne Collection du Prince Soltykoff (Dubois, p. 92, pl. VI, fig. 4 et 5).

Denis Bordier serait originaire de Cartigny (canton de Genève), né le 6 mai 1629, mort le 18 août 1708, sans doute installé à Genève (voir Antony Babel, p. 94), probablement parent des peintres émailleurs de Genève, Jacques et Pierre Bordier, lignée dont il existe encore des descendants.

A rapprocher cette montre du n° 35 de ce catalogue.

Une petite montre en or émaillé, avec un portrait, encadré de guirlandes de fleurs sur fond bleu est au Rijks Museum d'Amsterdam. (Note de M. Gélis.)

Des montres signées Bordier ont figuré à l'Exposition nationale de Genève en 1896, nᵒˢ 2567, 2602, 2603, 2640 du *Catalogue.* (V. Henri Bordier, *La France protestante,* l'étude consacrée aux membres de sa famille.) (Note de M. Émile Picot.)

47. Montre de forme ronde. Armature en cuivre gravé et doré maintenant la boîte en cristal de roche taillé en douze lobes dont six larges et six plus étroits avec rayons convergeant vers une creusure centrale ; biseaux arrondis.

Cadran rond en argent, heures gravées. Dans la partie centrale du cadran, un parc et des monuments. L'aiguille en cuivre doré finement gravée.

Le mouvement avec coq et cliquet en cuivré gravé, doré, découpé à jour, est signé : J. ROUSSEAU. — Inv. 7065.

Art Français ou Suisse, première moitié du xvii^e siècle.
Diamètre 0^m 035 ; Ep. 0^m 0185.

Hist. Ancienne Collection du Prince Soltykoff.

Un Jean Rousseau était horloger de la Ville de Paris en 1575. Ce ne peut être de cet artiste que sont signées deux montres « Jean Rousseau à Orléans », d'époque même postérieure à celle-ci, et du type dit « Louis XIV ». — D'autre part nous savons que les Rousseau étaient une famille d'horlogers de Genève, dont le premier connu David était juré de la corporation en 1701. Il eut un fils, Isaac, également horloger qui après un séjour à Constantinople vint se fixer à Genève, et eut lui-même un fils qui fut le célèbre philosophe Jean-Jacques Rousseau. Peut-être le Jean Rousseau qui a signé notre montre était-il un ancêtre de cette famille de Genève. (Note de M. Ed. Gélis.) C'est également l'opinion de M. Émile Picot.

Au Victoria and Albert Museum est une très belle montre ronde en argent, gravé d'un Cupidon, de médaillons ovales avec les quatre saisons et les quatre éléments, avec mouvement astronomique, signée Jean Rousseau, provenant de la Collection Bernal (Inv. 2374-1855). — Même signature sur une montre en cristal de roche, en forme de croix, au British Museum.

Deux montres semblables, à l'Exposition de Genève en 1896.

Dans la Collection Olivier est une montre en argent gravé, en forme de tête de mort, avec devises, repercée d'un décor de fleurs : le mouvement à réveil est signé Jean Rousseau.

Au Musée de Cluny (Inventaire n° 18530), une montre en forme
de tête de mort en argent uni, porte sur un très beau mouve-
ment la signature Jean Rousseau (troisième quart du xvii° siècle).

Trois montres avec cette signature étaient encore dans la Col-
lection P. Garnier (*Cat. de vente*, n°° 123, 136, 138).

Aucune des pièces assez nombreuses qui sont signées de cet
horloger ne porte de nom de ville. (Note de M. Gélis.)

48. **Petite montre** de forme ovale. Armature en or, émaillée,
cloisonnée fond blanc, décoration en émail vert; avec bou-
tons à la partie supérieure et à la partie inférieure en or
émaillé fond blanc.

Les deux couvercles forment coquilles en grenat taillées à
côtes, fixés à la boîte par des griffes en or.

Le cadran en or avec le tour des heures émaillées, heures
noires sur fond blanc. Le centre du cadran émaillé en gre-
nat sur guilloché. Aiguille en acier.

Le mouvement est signé: ABRAHAM CAILLATTE. — Inv.
7066. (Pl. XXX.)

Art Suisse, milieu du xvii° siècle vers 1640.
H. 0m 025; L. 0m 022; Ep. 0m 0235.

Une famille d'orfèvres du nom de Caillatte a travaillé à Genève
au xvii° siècle. (Voir Babel, p. 445-456, 530, 533.)

Dans la Collection Gélis une petite montre ronde, en or uni,
est signée Abraham Caillatte.

Dans la Collection Olivier une montre en or émaillé a la même
signature.

Dans la Collection P. Morgan (Williamson, n° 231) est une
petite montre ronde émaillée avec double boîte en filigrane d'or,
signée Abraham Caillatte.

49. **Montre** de forme ovale; armatures en cuivre doré et
gravé maintenant la boîte et le couvercle en cristal de roche
taillé à douze côtes, avec biseaux. La boîte et le couvercle

sont plats avec douze rayons aboutissant à une creusure cen-
trale.

Le cadran est ovale, en cuivre gravé, doré.

Le cercle en argent sur lequel sont gravées les heures est
en saillie sur le cadran en cuivre; celui-ci est décoré de
fleurs finement gravées, dont les tiges sortent d'un panier
placé à la partie supérieure au-dessus du XII. Dans la partie
centrale est représenté un village, avec maisons, tour, etc.

Le mouvement ovale, avec coq et cliquet en cuivre gravé,
et fleurs découpées et dorées, est signé : J. HEDIGER, ZUG. —
Inv. 7067. (Pl. XXXIII.)

Art suisse, première moitié du XVIIe siècle.
H. 0m 037; L. 0m 0285 ; Ep. 0m 0195.

Hist. Ancienne Collection du Prince Soltykoff (Dubois, p. 110,
pl. XVI, fig. 1).

ATELIERS ALLEMANDS

50. **Montre** de forme cylindrique en cuivre, gravée et dorée ; les deux couvercles sont également en cuivre, dorés et gravés, bordés d'encadrements moulurés, et ouvrant à charnière.

La frise est décorée d'arabesques en relief. Le couvercle du cadran comporte des ouvertures, laissant voir les heures ; des rinceaux sont gravés au centre.

Le couvercle opposé représente gravé, le Christ sorti du tombeau, tenant de la main gauche la croix et l'oriflamme, foulant sous ses pieds le dragon, et bénissant de la main droite (reproduction de la gravure de la Petite Passion de A. Durer, la Résurrection) ?

Le cadran est en argent, avec deux cercles d'heures concentriques, gravées de 1 à 12 et de 13 à 24, et aiguille unique. Au centre du cadran, des rayons et des flammes.

Sur la platine est frappé un écusson avec le monogramme **V. S.**, et à côté une tête de marotte. — Inv. *7018*. (Pl. XXXI.)

> Art allemand, xvi⁰ siècle.
> Diamètre 0ᵐ 049; Ep. 0ᵐ 018.

Le mouvement entièrement en fer comporte le *stackfreed*, artifice mécanique qui aurait, croit-on, précédé la fusée, et le *foliot* ou balancier de forme droite, portant à chaque extrémité

une masse, le foliot ayant précédé le balancier circulaire, définitivement adopté dans les montres et horloges portatives.

Froissard, dans son poème *Li orloge amoureus* écrit vers 1362, est le premier auteur mentionnant le foliot, et aussi le seul employant ce terme pour désigner le balancier. Tous les auteurs anciens ont reproduit le poème de Froissard sans apporter aucune lumière sur l'origine de ce terme.

Il est curieux de constater, qu'à notre connaissance, aucun document français ne parle du « foliot ».

De nombreuses observations permettent d'établir que le stackfreed et le foliot sont les caractéristiques des pièces de fabrication allemande.

On n'a pu déterminer à quelle époque le balancier circulaire a remplacé le foliot; cette substitution dut se faire progressivement, et, sans doute, à bien des années d'intervalle, suivant le degré de savoir et de connaissance de l'artiste.

. Quoi qu'il en soit, le stackfreed et le foliot durent être employés assez tard dans le XVIIe siècle par certains horlogers allemands, peut-être même jusqu'à l'invention du *spiral*, invention qui allait révolutionner l'art de l'horlogerie.

Dans les montres ou horloges allemandes le foliot accompagne toujours le stackfreed, celui-ci subsistant même après le remplacement, au cours d'une réparation ou restauration, du foliot par le balancier circulaire.

Enfin aucune de nos pièces françaises, montres ou horloges de table, ne comporte ces organes; on ne rencontre jamais que le balancier circulaire et la classique fusée encore employée de nos jours. (Note de M. E. Gélis.)

Sur une horloge de table de la Collection de M. Artus à Paris on relève les deux mêmes poinçons que sur cette montre.

Au Musée du Louvre, une montre ronde cylindrique en cuivre doré, avec mouvement de fer à sonnerie d'heures et stackfreed, et à boîte ajourée, porte sur le mouvement le poinçon IK (Clément de Ris, *Notice des objets de bronze*, 1874, n° 274), ainsi qu'une deuxième boîte vide ajourée de sujets (Ancienne Collection Sauvageot; Cl. de Ris, *id.*, n° 277).

Pl. XXIX

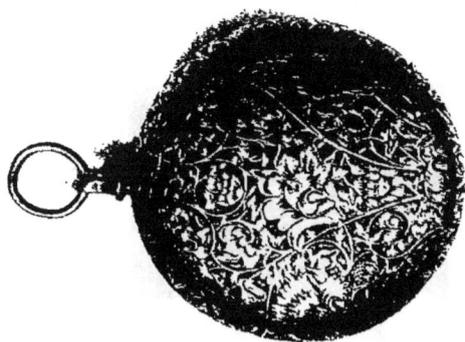

27. Montre en argent gravé
signée Estienne Hubert à Rouen.
Art français, 2ᵉ moitié du XVIᵉ s.

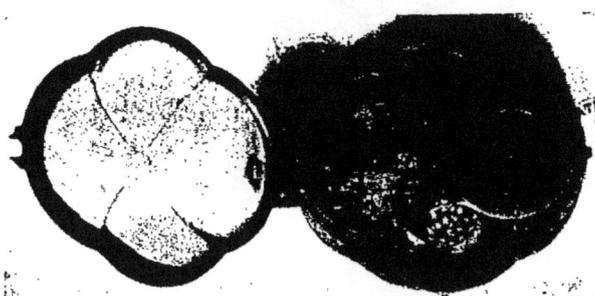

44. — Montre en argent gravé et son cadran
signée Jacques Sermand,
Art suisse, début du XVIIᵉ s.

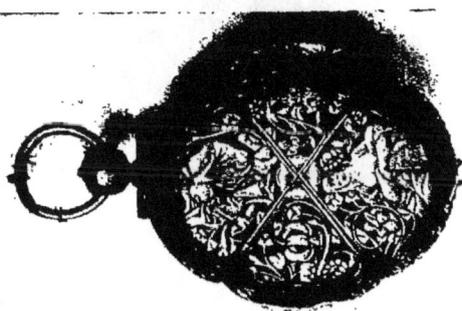

Pl. XXX

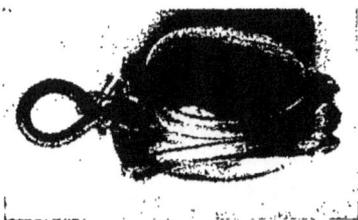

48. — Montre en grenat
signée Abraham CAILLATTE.
Art suisse, vers 1640.

51. — Montre émaillée
signée Sigmund SCHLOER à Ratisbonne.
Art allemand, 1re moitié du XVIIe s.

45. — Montre en cristal
signée J. SERMAND.
Art suisse, c¹ du XVIIe s.

Pl. XXXI

50. — Montre en cuivre gravé et doré
au monogramme V. S.
Art allemand, xvi⁺ s.

Pl. XXXII

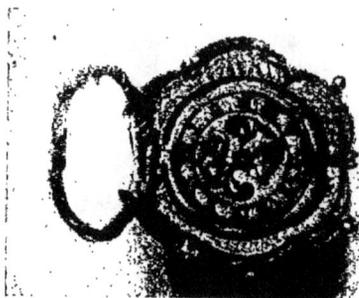

54. — Cadran de la montre
en ambre.

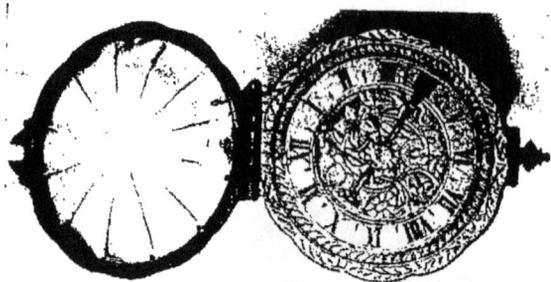

46. — Montre en cristal
signée Denis Bordier.
Art suisse, 1ʳᵉ moitié du XVIIᵉ s.

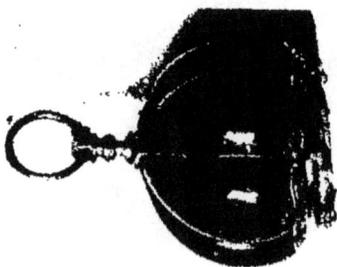

54. — Montre en ambre.
Art allemand, XVIIᵉ s.

Le Musée Impérial de Vienne en possède une autre, avec la marque poinçonnée A. S. de l'horloger d'Augsbourg Andreas Stahl. (Ilg. Album, *Goldschmiedekunst.* Vienne, 1895, pl. XXIV, n° 5 et 8.)

Au Catalogue de la Vente Paul Garnier étaient plusieurs boîtes de montres de ce genre.

51. **Petite montre** ronde, de forme bassine, émaillée en très haut relief, sur toutes ses faces, de fleurs et feuillages, au milieu desquels se détache, sur le couvercle recouvrant le cadran, un amour ailé tenant d'une main un arc et de l'autre une flèche, et sur le fond, une femme grotesque à mi-corps terminée par des feuillages et coiffée d'une corbeille de fruits.

Le contre-émail du couvercle et de l'intérieur de la boîte est bleu turquoise.

Le cadran est rond, en or émaillé, heures noires sur cercle blanc, avec la partie centrale décorée d'entrelacs émaillés roses sur un fond vert.

Le mouvement très soigné est signé dans un médaillon rond, encadré de gravures : JOHAN, SIGMUND SCHLOER REGENSPG (Regensburg = Ratisbonne). — Inv. *7068.* (Pl. XXX.)

Art allemand, première moitié du XVII^e siècle.
Diamètre 0^m 025 ; Ép. 0^m 019.

Hist. Ancienne Collection de l'empereur d'Autriche Rodolphe II, conservée à Prague jusqu'en 1782, époque à laquelle elle fut acquise par le chevalier von Schönfeld, amateur distingué, qui la réunit à sa propre collection et l'exposa dans le « Musée technologique des œuvres d'art de Vienne ».

Vente Lowenstein frères, de Francfort-sur-le-Mein (Londres, mars 1860).

Voir le Catalogue « of the celebrated collection of works of art and vertu known as : « The Vienna Museum », lot 1291.

Au Rijks Museum d'Amsterdam est une admirable montre en or émaillé, décorée sur le fond de l'enlèvement d'Hélène, et sur

le couvercle du jugement de Pâris, dont l'exécution est incomparable. Le mouvement est signé : M. Rieppott. Ragensborg. (Note de M. Gélis.)

52. **Montre**, de forme ovale à 4 lobes interrompus par des saillants triangulaires, en cuivre gravé et doré ; la boîte en cristal de roche, de même forme, est creusée en plein pour loger le mouvement.

Sur le devant de la montre est une plaque en cuivre, unie, dorée, de même forme que la boîte, fixée au moyen d'une charnière à la barrette qui reçoit l'anneau de suspension.

Sur la plaque est une coupole en cuivre doré, finement gravée, repercée, ajourée, avec décors de rinceaux, de fleurs, d'oiseaux et d'enfants à mi-corps.

L'ouverture centrale de la coupole est occupée par le cadran rond, en argent, avec tour d'heures gravées, et dans la partie centrale, des ornements gravés portant des traces d'émaillage.

Le mouvement est à sonnerie d'heures, le timbre est logé dans l'intérieur de la coupole et visible à travers les ajourages des ornements. Il est signé : CONRADT KREIZER. — Inv. 7069. (Pl. XXXIV.)

Art allemand, fin du xvıe siècle ou commencement du xviıe siècle.
H. 0m 055 ; L. 0m 0435 ; Ép. 0m 0305.

Hist. Ancienne Collection Debruge-Dumesnil (J. Labarte, n° 1158, p. 370).
Ancienne Collection du Prince Soltykoff (Dubois, p. 97, pl. VIII, fig. III). — Vendue, sous le n° 402 du *Catalogue de vente*, à M. Joyau, passa ensuite dans la Collection Paul Garnier.

Un Conradt Kreizer est mentionné par M. Labarte comme étant de Nuremberg ; d'après Dubois, il serait venu à Strasbourg à la fin du xvıe siècle y exercer son métier. M. Émile Picot croit qu'il

travailla à Augsbourg. A notre avis il s'agit là de l'astronome qui n'a rien de commun avec notre horloger. (Note de M. Gélis.)

On connaît plusieurs montres signées Conrad Kreizer.

Au Musée Impérial de Vienne, une montre, en forme de croix, boîtier en cristal de roche (Ilg. Album, *Goldschmiedekunst*, pl. XXIV, n° 6).

Au Victoria and Albert Museum de Londres, une montre octogonale en cristal de roche, montée en argent doré, un côté avec plaques de verre turquoise, est signée Conrad Kreizer, provenant de la Collection Bernal en 1855 (n° 2352-1855).

Au British Museum est une montre à peu près semblable.

Dans la Collection Soltykoff (pl. 19, fig. 1) était une montre en forme de poire aplatie, en argent doré, signée Conradt Kreizer à Strasbourg, passée ensuite dans la Collection Paul Garnier (*Cat. de vente*, n° 167) ; elle se trouve actuellement dans la Collection de M. Blot-Garnier. (Note de M. Gélis.)

53. **Petite montre**, forme de coquille allongée, boîte en cristal de roche à huit rainures creuses.

La plaque de cuivre doré qui porte le mouvement suit les contours de la boîte.

Au milieu de cette plaque est le cadran circulaire, en argent incrusté dans la plaque. Les heures et les filets qui les entourent sont émaillés en noir. Dans la partie centrale sont des rayons et des flammes émaillés en rouge. L'aiguille est en cuivre doré. Des dessins gravés sur la plaque représentent des maisons et des arbres, et entourent le cadran.

La lunette qui le recouvre est en cuivre doré, gravé. Elle ouvre à charnière et contient le cristal de roche formant couvercle, maintenu par neuf griffes en forme d'olives. Le mouvement avec coq en cuivre doré, gravé, ajouré, est signé : Tho Starck. — Inv. 7070. (Pl. XXXIII.)

Art allemand, xviiᵉ siècle.
H. 0ᵐ 042 ; L. 0ᵐ 027 ; Ép. 0ᵐ 022.

Hist. Ancienne Collection du Prince Soltykoff (Dubois, p. 109, pl. XV).

Le mouvement de cette montre est de type allemand. (Note de M. Gélis.)

54. **Montre** en forme de bouton de pavot à six lobes. La boîte est en ambre jaune-rouge, dit succin.

L'armature est en cuivre doré délicatement gravée.

L'encadrement sur lequel sont fixés le mouvement et la lunette épouse le profil de la boîte. Il est maintenu après la boîte par trois fils d'or, placés dans les nervures des lobes qui se réunissent au bouton d'attache de la montre, lequel porte l'anneau de suspension.

Le cadran rond est en argent. Les heures, entourées de filets, sont émaillées noir. La partie centrale du cadran est décorée d'insectes et d'ornements émaillés en jaune, vert et bleu.

La lunette ouvre à charnière. Elle a la forme de l'encadrement après lequel elle est fixée. Elle contient le cristal de roche qui laisse voir l'aiguille et le cadran. Le cristal de roche est maintenu par six griffes en forme de fleurs de lis.

Le mouvement avec son coq en cuivre gravé avec ornements découpés, doré, ne porte pas de signature. — Inv. *7071.* (Pl. XXXII.)

Art allemand, xvii^e siècle.
Long. 0^m 031 ; Larg. 0^m 026.

Hist. Ancienne Collection Bernal, Cat., 3867.
Ancienne Collection du Prince Soltykoff (Dubois, p. 112, pl. XVII).

L'ambre a été rarement employé dans la confection des boîtiers de montres. On ne trouve mention de montres semblables ni dans les catalogues de musées, ni dans ceux de collections particulières, bien que l'ambre ait servi dès la plus haute antiquité à toutes sortes d'usages, soit à faire des bijoux, des parures, des manches de couteaux, des statues, et même à décorer des meubles. La superstition lui attribuait aussi des propriétés particulières, et l'on s'en servit pour les amulettes et talismans.

Pl. XXXIII

56. — Montre en cristal
signée J. Suleman à Leuwarden.
Art des Pays-Bas, 1re moitié du xviie s.

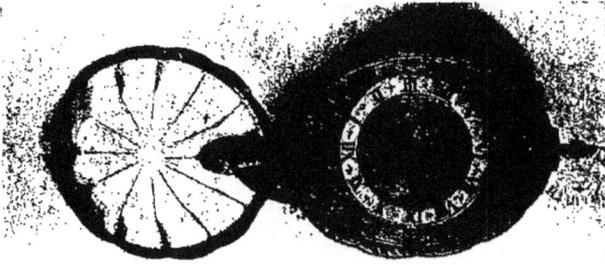

49. — Montre en cristal
signée J. Heniger. Zug.
Art suisse, 1re moitié du xviie s.

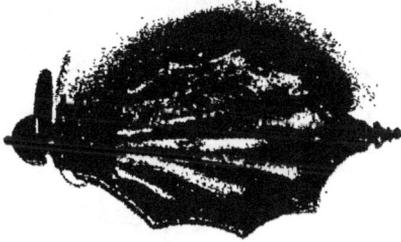

53. — Montre en cristal
signée Tho. Starck.
Art allemand. xviie s.

Pl. XXXIV

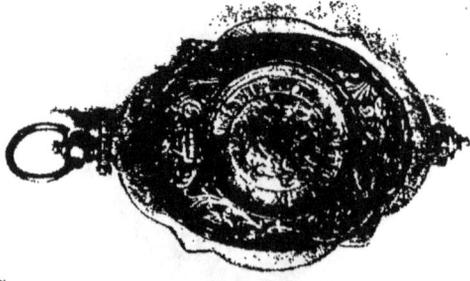

52. — Montre en cuivre doré
signée Conradt Kreizer.
Art allemand, fin du XVIᵉ s.

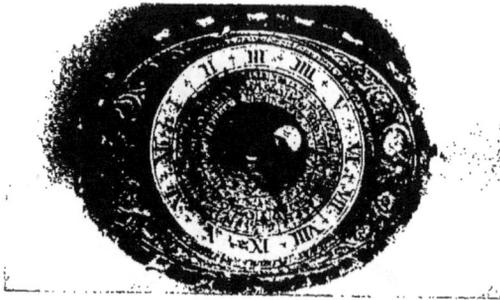

55. — Cadran de la montre
signée Sillman à Leuwarden.

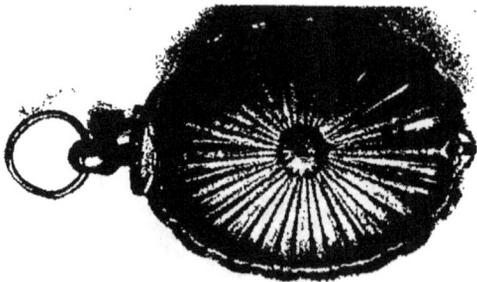

55. — Montre en cuivre doré
signée Sillman à Leuwarden.
Art des Pays-Bas, 1ʳᵉ moitié du XVIIᵉ s.

Pl. XXXV

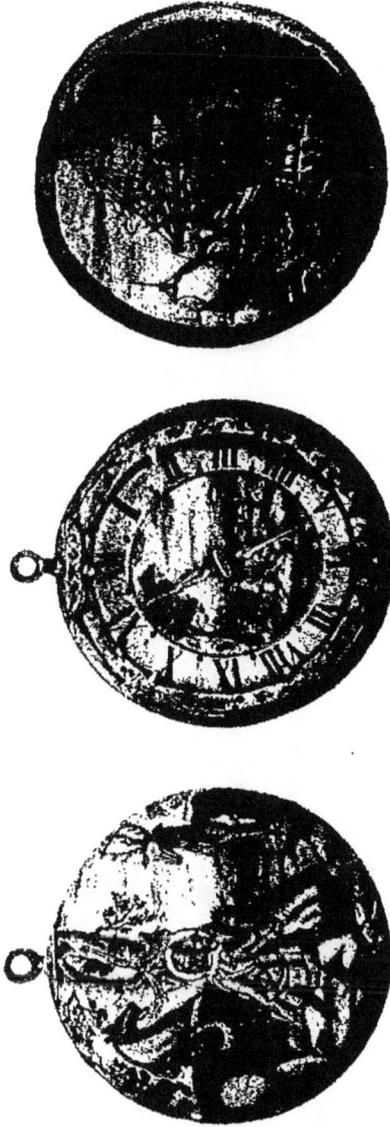

57. — Montre en or émaillé signée Jehan Argier à Paris.
Art français, époque de Louis XIII.

Pl. XXXVI

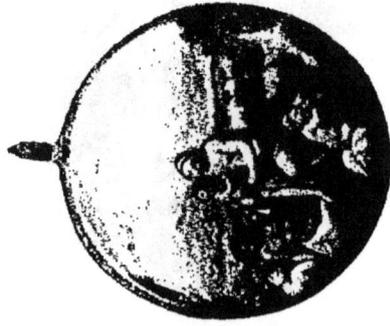

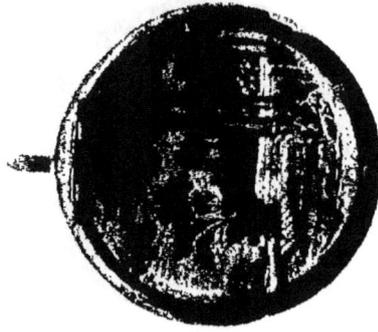

58. — Montre en or émaillé signée J. Toutin.
Art français, époque de Louis XIII.

ATÉLIERS DES PAYS-BAS

55. **Montre** de forme ovale, entièrement en cuivre doré, décorée de godrons, alternativement saillants et creux, aboutissant en pointes, à une petite rosace centrale. Les godrons saillants sont gravés en sablé, les creux sont unis.

La plaque du cadran de forme ovale en cuivre doré est décorée de fleurettes finement gravées au milieu de rinceaux.

Cette montre comporte un très beau mouvement astronomique indiquant les mois et quantièmes du mois, les jours de la semaine, les phases et âge de la lune.

Le mouvement de forme ovale, a sa platine bordée de feuillages gravés entre deux filets formant encadrement.

Le coq, très artistiquement gravé de charmants motifs décoratifs, est découpé à jour.

Le mouvement est signé : J. SILLEMAN, FECIT LEEUWARDEN. — Inv. 7072. (Pl. XXXIV.)

> Art des Pays-Bas, première moitié du XVIIᵉ siècle.
> H. 0ᵐ 046 ; L. 0ᵐ 036 ; Ép. 0ᵐ 022.

Voir le numéro suivant signé du même artiste.

56. **Montre** de forme ronde ; armatures en cuivre gravé et doré, maintenant la boîte et le couvercle en cristal de roche

taillé à 12 lobes avec biseaux arrondis, fond plat avec 12 rayons.

A l'intérieur de l'armature de la boîte et du couvercle sont gravés des animaux courant.

En trois cercles concentriques sont indiqués, gravés, le quantième du mois, les âges et les phases de la lune.

Le mouvement, rond, très soigné, avec coq et cliquet en cuivre gravés, découpés, dorés, est signé : J. SILLEMAN FECIT LEWARDÉ (probablement Leuwarden). — Inv. 7073. (Pl. XXXIII.)

Art des Pays-Bas, première moitié du XVIIᵉ siècle.
Diamètre 0ᵐ 034.

Leuwarden, chef-lieu du pays des Frisons, vieille ville déjà importante au XIIᵉ siècle par son commerce, était un centre important pour l'orfèvrerie.

A en juger par l'exécution soignée de cette montre, dans toutes ses parties, Silleman devait être un artiste remarquable.

Ce J. Silleman avait signé la montre n° 55.

On ne retrouve mention d'autres de ses œuvres ni dans les musées, ni dans les collections particulières.

MONTRES FRANÇAISES

A DÉCOR D'ÉMAUX PEINTS

57. Montre, de forme bassine, à couvercle de cristal de roche. La boîte en or est entièrement émaillée d'une composition représentant la *Vision de saint Hubert*.

Le cadran est aussi en or émaillé, le cercles d'heures en émail blanc, et les chiffres en émail noir. Au centre est un paysage avec une chasse au cerf en émail peint.

L'intérieur de la boîte représente deux vaisseaux sur la mer, également en émail peint.

Mouvement signé : Jehan Augier, à Paris. — Inv. 7074. (Pl. XXXV.)

Art français. Époque de Louis XIII.
Diamètre 0m 048 ; Ép. 0m 0185.

Bibl. Henri Clouzot, *Les Toutin. Revue de l'art ancien et moderne*, décembre 1908 (reprod., p. 465, fig. 5) et janvier 1909.

Jehan Augier, maître horloger à Paris, exerçait déjà en 1610.

M. Henri Clouzot a attribué à Jean Toutin le père le décor en émaux peints de cette montre, sans que cela soit absolument démontré.

Jean Toutin, fils d'Étienne Toutin, orfèvre à Châteaudun, y était né en 1578. Établi à Blois en 1604, avec son frère Josias, il vint ensuite s'installer à Paris vers 1634 et y mourut en 1644.

C'est à cette époque, vers 1630-1635, que ce genre de peinture sur émail fut employé par les habiles artisans de Blois, horlogers

et orfèvres, à la décoration des montres, et que J. Toutin allait particulièrement s'y distinguer.

58. **Montre**, de forme bassine, à couvercle plein. La boîte et le couvercle en or sont entièrement décorés en émail peint d'une scène mythologique.

Les intérieurs du fond et du couvercle sont décorés de paysages en émail peint.

Cette montre n'a pas de mouvement.

A l'intérieur du fond, signature de J. Toutin. — Inv. 7075. (Pl. XXXVI.)

Art français. Époque de Louis XIII.
Diamètre 0^m 047 ; Ép. 0^m 020.

Bibl. Henri Clouzot, *Les Toutin*. *Revue de l'art ancien et moderne*, décembre 1908 (reprod., p. 465, fig. 5), et janvier 1909.

Jean Toutin, auteur présumé de la montre n° 57, avait eu deux fils, Henri et Jean II. C'est à ce Jean II Toutin, dont la carrière s'écoula en grande partie hors de France, que M. Clouzot attribue cette montre de la Collection P. Garnier, de même que la magnifique montre du British Museum représentant des nymphes au bain (Clouzot, *Revue de l'art ancien*, janvier 1909, p. 47, fig. 9).

59. **Montre**, de forme bassine, à couvercle plein. La boîte et le couvercle en or sont entièrement décorés en émail peint d'une *Nativité* au couvercle, et d'une *Adoration des Mages* sur le fond, reproduisant partie d'une gravure de *Vauquer*.

Le cadran est en or émaillé, le cercle d'heures en blanc, les chiffres en noir. Au centre est un paysage. Le mouvement est incomplet. — Inv. 7076. (Pl. XXXVII et XXXVIII.)

Époque de Louis XIV, milieu du xvii° siècle.
Diamètre 0^m 042 ; Ép. 0^m 025.

Le graveur Vauquer, qui s'illustra particulièrement par des gravures de compositions florales semble ici dans des groupe-

Pl. XXXVII

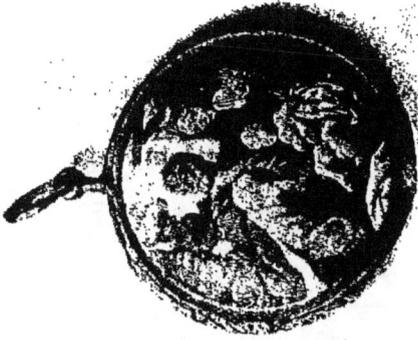

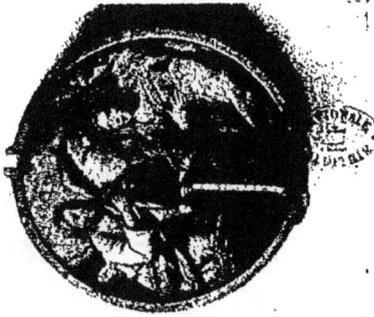

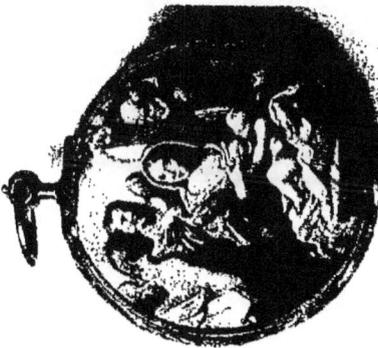

59. — Montre émaillée
d'après les gravures de Vaorer.
Art français, époque de Louis XIV.

Pl. XXXVIII

59. — Gravure de Varquer.

Pl. XXXIX

60. — Boîte de montre émaillée signée P. Huaud, 1679.
Art français, XVII° s.

Pl. XL

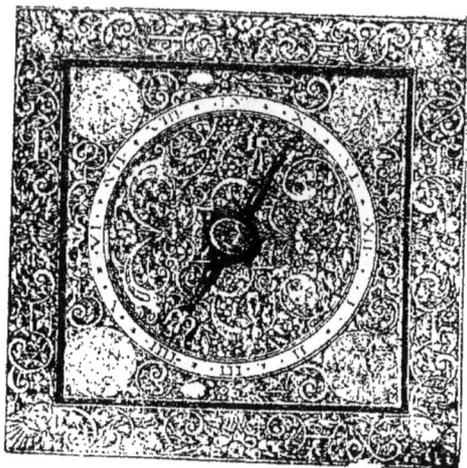

61. Horloge de table en cuivre doré,
aux armes des CHABANNES, signée Noël Cesin à Autun.
Art français, c¹ du XVIᵉ s.

ments de personnages avoir subi l'influence de Simon Vouet et de la Hire. (Communication de M. Louis Demonts.)

60. Boîte de montre (fragment de) en or émaillé d'une composition d'*Actéon devant les nymphes et déesses*.

A l'intérieur, un paysage de marine en émail peint.

Signé « P. HUAUD. P. A G. 1679 ». — Inv. 7077.

(Pl. XXXIX.)

Diamètre 0ᵐ 041 1/2 ; Ép. 0ᵐ 013.

Bibl. Clouzot (Henri), *Les frères Huaud*, brochure avec planches, Fischbacher, 1907.

Jean-Pierre Huaud, dont le père, huguenot, avait dû quitter Chatellerault devant les persécutions religieuses, était né à Genève en 1655. Associé à son frère Amy, il y eut un atelier d'une très grande activité. La montre de la Collection Garnier, égale aux plus belles qu'ait signées Huaud, telles les montres de la Collection Olivier (le ravissement d'Hélène) et de la Collection Turrettini (le jugement de Pâris), est unique à porter une date.

Des montres signées des Huaud se trouvent au British Museum, au Victoria and Albert Museum, au Musée Impérial de Vienne, aux Musées de Cluny et de Dijon, au Musée Hohenzollern à Sigmaringen, dans les Collections Olivier à Paris, Dunn Gardner et Schlosse en Angleterre, Strœhlin et Turrettini à Genève. La Collection dispersée de Paul Garnier en possédait aussi.

II

HORLOGES

61. Horloge de table, en cuivre gravé et doré, aux armes des Chabannes.

Cette horloge, de forme cubique, porte un cadran placé horizontalement sur la plaque du dessus de la boîte. Les heures sont gravées sur un cercle en argent, en saillie sur cette plaque qui, elle-même, est finement gravée de riches ornements, de feuillages, de fleurs, etc....

Cette plaque est entourée d'un encadrement en saillie, aussi gravé et doré, décoré de fleurs et de feuillages. Dans les angles, à l'intérieur de l'encadrement, sont gravés quatre médaillons dans lesquels sont représentés les quatre évangélistes. Celui de saint Jean porte gravée la date de *1622*.

La partie supérieure des quatre côtés de la boîte, porte des ornements gravés de masques de femmes et d'hommes, et rinceaux ajourés de façon à laisser sortir le son.

Les parties inférieures montrent chacune un guerrier à cheval, la tête couronnée, au milieu de petits paysages et de maisons.

Sur la plaque, également dorée, qui forme le dessous de la boîte sont gravées les armoiries des Chabannes, de gueules au lion d'hermine armé, et la devise : *Leo. Est. in. Via. Salom. prov.*, le tout dans une grande couronne de laurier ou chapeau de triomphe.

Le mouvement à sonnerie d'heures est signé : Noël Cusin, a Autun. — Inv. *7015*. (Pl. XL et XLI.)

Art français, commencement du xvııe siècle.
H. 0ᵐ 080 ; L. 0ᵐ 090.

Bibl. Notice de M. de Charmasse, « Une famille d'horlogers à Autun et à Genève aux xvıᵉ et xvııᵉ siècles » (*Mémoires de la Société Éduenne*, t. XVI, 1888).

Noël Cusin, né en 1587, avait succédé à son père, Noël Cusin, ainsi qu'il résulte d'un inventaire dressé le 16 mai 1625. Il vivait encore en 1656.

En 1587, un artiste de cette famille était venu se fixer à Genève pour question de religion, Charles Cusin (originaire d'Autun), reçu habitant de Genève en 1574 et bourgeois en 1587. Il fut chargé de divers travaux pour le compte du Conseil de Genève jusqu'en 1590. Il dut mourir avant 1618, car sa femme, Lionne Coiffé, veuve de feu Ch. Cusin, mourut cette année-là (Babel, p. 46 et s.).

Tout en constatant sur cette horloge les armoiries des Chabannes, il est bon d'ajouter que la devise qui les accompagne ne figure pas parmi celles de la maison de Chabannes (Communication de M. Prinet). Les Chabannes, ancienne famille du Bourbonnais, issue des comtes d'Angoulême et par conséquent alliée à la Maison royale, a fourni plusieurs grands capitaines, entre autres Antoine de Chabannes et Jacques de Chabannes, plus connu sous le nom de La Palice. Ant. de Chabannes se distingua en 1428 et partagea les exploits de Jeanne d'Arc. Jacques de Chabannes, maréchal de France, gouverneur du Bourbonnais, du Lyonnais, périt en 1525, à la bataille de Pavie.

Une montre de la Collection Soltykoff (Dubois, pl. IX, fig. 1 et 2, et p. 98), exécutée par Noël Cusin, avec ornements découpés à jour et des guerriers à cheval, portait un décor du même genre que cette horloge ; on peut l'identifier avec la montre de la Collection Dutuit, au Musée du Petit Palais de la ville de Paris.

Dans la Collection P. Morgan (Williamson, nº 4, pl. I) est une montre en forme de croix, en cuivre et cristal, dont le mouvement est signé Charles Cusin.

62. **Horloge de table** en cuivre gravé et doré, de forme rectangulaire, surmontée d'un dôme, découpé à jour, orné de figures en gaîne, d'oiseaux, de vases de fleurs, gravés et ajourés.

Quatre vases occupent les angles du monument, que surmonte une figurine du dieu Mars.

Sur la face principale est le cadran en cuivre **gravé et** doré, divisé en deux tours d'heures de douze heures chacun, avec au centre des rayons et des flammes, ledit encadré d'un cercle fixé sur la face.

En dessous du cadran sont gravées des armoiries : écartelé aux 1 et 4 de..., à cinq roses de... posées 2 et 1 ; armoiries de la famille Phélypeaux.

Sur les trois autres faces, dans des médaillons ovales entourés de riches ornements grotesques, de feuillages, de fleurs, d'oiseaux, d'animaux et de coquilles, sont très finement gravées : Vénus, Junon et Minerve, reproductions d'estampes d'Adrien Collaert, graveur né à Anvers, vers 1530. — Inv. *7016*. (Pl. XLII.)

> Art français, commencement du xviiᵉ siècle.
> H. 0ᵐ170 ; L. 0ᵐ073.

Hist. Collection Spitzer.
Bibl. *La Collection Spitzer*, nᵒ 24, pl. VI. — *Catal. vente Spitzer*, nᵒ 2662, pl. LXI.

La famille des Phélypeaux est une ancienne famille de robe qui a donné à la France, pendant cent cinquante ans, des Ministres et des Secrétaires d'État. Elle descendait de Paul Phélypeaux, nommé Secrétaire d'État en 1610 par Marie de Médicis. Elle se divisa en plusieurs branches dont sont issus les Pontchartrain, les Saint-Florentin, les Maurepas et les La Vrillière.

63. — **Petit horloge de mur**, de forme quadrangulaire, en cuivre doré et gravé, surmontée d'un dôme ajouré, flanqué aux angles de quatre petits lions assis (restauré).

Les heures sont inscrites sur deux cercles concentriques : à l'intérieur, une division en chiffres arabes de 13 à 24 ; à l'extérieur, une division en chiffres romains de 1 à 12.

Une seule aiguille en acier bleui.

Trois des côtés, la plaque portant le cadran, et les deux petites portes latérales sont gravés de rinceaux au milieu desquels est un mascaron. — Inv. 7017. (Pl. XLIII.)

Art français ou italien, xviie siècle.
H. 0m 12 ; L. 0m 06.

Cette horloge à poids est à sonnerie d'heures et à réveil.

Pl. XLI

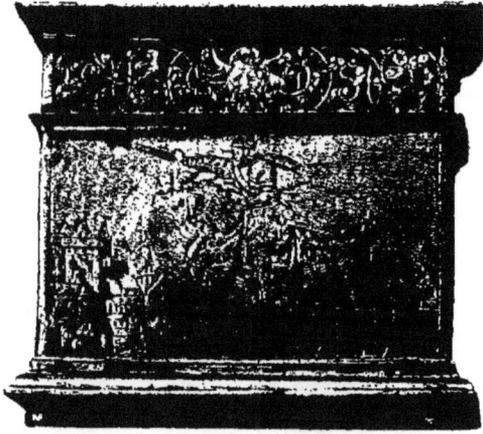

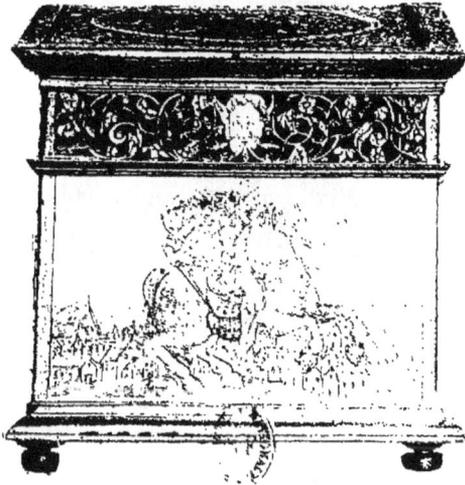

61. — Côtés de l'horloge de table,
aux armes des Chabannes.

Pl. XLII

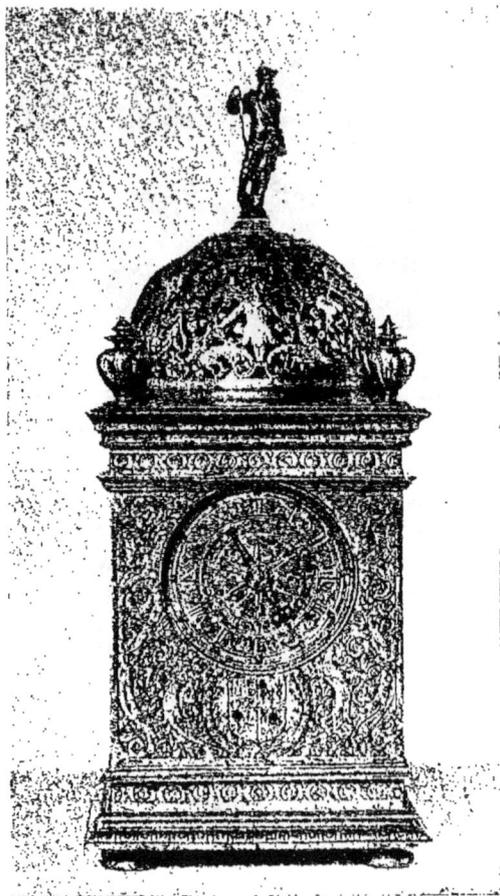

62. Horloge de table,
aux armes des Phélypeaux.
Art français, début du XVII^e s.

Pl. XLIII

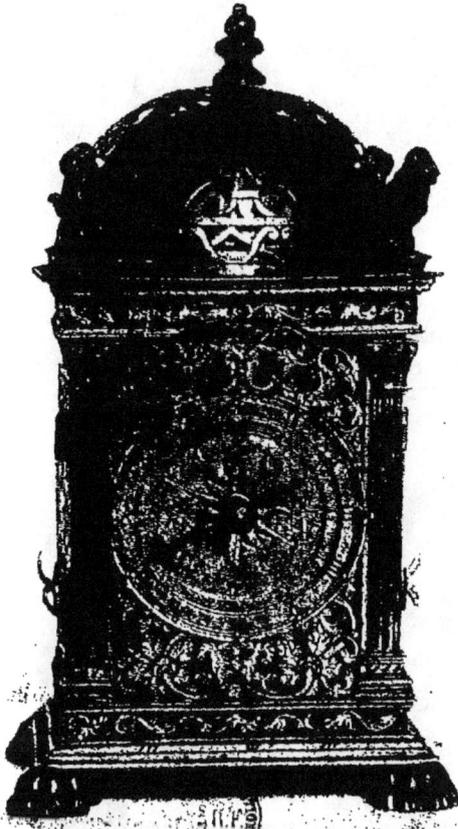

63. — Horloge de mur en cuivre doré.
Art français ou italien, XVIIe s.

Pl. XLIV

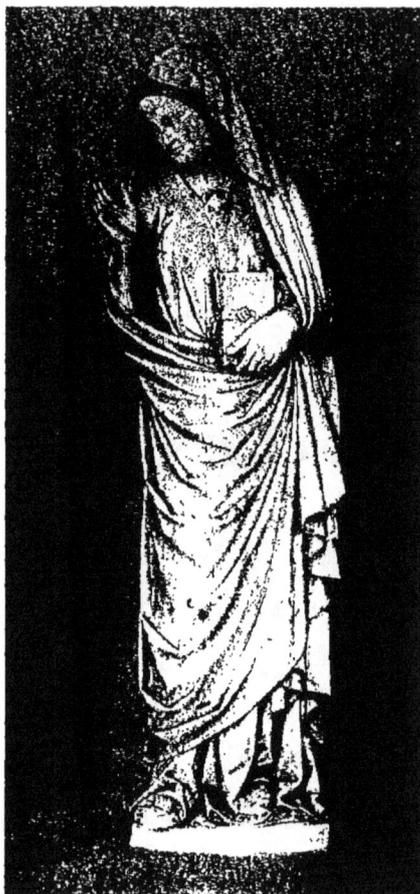

64. — Vierge de l'Annonciation.
Ivoire. Art français, début du xiv⁰ s.

III

IVOIRE

64. Vierge de l'Annonciation.

Sur une base quadrangulaire aux angles abattus, la Vierge est debout, vêtue d'une longue robe bordée au col d'un orfroi et fermée d'un fermail en orfèvrerie dont les traces de polychromie et de dorure sont encore visibles, de même qu'aux ondes de cheveux qui encadrent la figure. Elle est drapée dans un ample manteau dont elle retient les plis sous son bras gauche, et dont l'intérieur a conservé encore des parties de couleur bleue. Le corps est légèrement penché vers la gauche, la tête inclinée, elle tient le livre fermé de la main gauche, et de la main droite fait un geste de salutation à l'ange qui lui apportait le divin message. — Inv. 7007. (Pl. XLIV.)

> Art français, début du xive siècle.
> H. 0m 29.

Bibl. E. Molinier, *Exposition rétrospective de l'art français*, E. Lévy, 1900, pl. 11. — E. Molinier, id., *Catalogue illustré*, n° 58, pl. 11. — Franz Marcou, *Gazette des Beaux-Arts*, 1900, p. 486. — Gaston Migeon, *La Collection Paul Garnier*, *Les Arts*, mai 1906, p. 15. — Raymond Kœchlin, *Les Ivoires gothiques français*, n° 20, pl. IX (en manuscrit).

Cette Vierge de l'Annonciation, que les organisateurs de l'Exposition rétrospective de 1900 avaient judicieusement rapprochée d'un ange, également d'une Annonciation, de la collection de M. Chalandon, devait sans doute avec lui faire partie d'un rétable, à moins qu'ils ne constituâssent un groupe, objet de dévotion, comme il en existe dans des chapelles du xiiie et du xive siècle. Parmi les plus fameux de ces petits monuments on peut citer

celui que possédait Jeanne d'Évreux, veuve de Charles IV, ou
celui qui appartenait au roi Charles V à Vincennes. Tout en cons-
tatant que les deux personnages ne sont pas d'exécution sem-
blable, M. R. Kœchlin les considère comme ayant fort bien pu
constituer un groupe homogène, qui n'aurait pas été d'esprit et
d'exécution plus dissemblables que la célèbre Annonciation de
la Cathédrale de Reims. Cette Vierge, par sa beauté plastique, la
noblesse expressive de son visage et de son geste, la largeur du
drapé de ses vêtements, a toute la grandeur en ses dimensions
restreintes des plus belles statues monumentales d'un portail de
cathédrale, comme celui de Reims.

Comme autre représentation en ivoire d'un groupe de l'Annon-
ciation, il convient de citer le groupe du Musée de Langres, qui
est du xv siècle (E. Molinier, pl. V).

IV

PLAQUE D'ARGENT

65. **Plaque** en argent gravé, représentant la Vierge couronnée, assise à droite sur un trône à gables, dont le dossier est semé de rosaces quadrilobées ; elle tient l'Enfant Jésus nu et nimbé sur sa main gauche, et un sceptre de la main droite. Devant elle est agenouillé un donateur, nu-tête, vêtu d'une longue robe, ayant un poignard à sa ceinture, les mains jointes, ayant pendu à son poignet le rosaire dont le dernier grain est serré entre ses mains devant son menton. Un ange debout derrière lui tient une oriflamme. Au-dessus de la tête du donateur s'élève en volute une banderole portant les mots d'une prière : *Ave M..ria tua per sufragia solita clemencia nostracia.* Les interruptions de lettres sont motivées par un accident causé à la plaque d'argent. — Inv. *7008.* (Pl. XVI.)

Art français, début du xv° siècle.
L. 0m 125 ; H. 0m 09.

Hist. Anciennement possédée par Carrand.
Bibl. *Catalogue de l'Exposition rétrospective de 1900,* n° 1630.

La composition, d'une façon générale, est assez fréquente dans les miniatures des livres d'heures du temps de Charles VI : en tête du livre d'heures du duc Jean de Berry à la Bibliothèque royale de Bruxelles, attribué à Jacquemart de Hesdin ; — dans les Heures de Turin anéanties par l'incendie de 1904 ; — dans la Bible du duc Jean de Berry au Vatican. Ce même type de composition se retrouve encore au début du règne de Charles VII et assez avant au cours du xv° siècle.

On la retrouve dans des vitraux (à la chapelle de Pierre Trous-
seau à la cathédrale de Bourges) et même dans des sculptures
funéraires.

M. le comte Paul Durrieu, si compétent dans toutes les ques-
tions de miniatures du moyen-âge, profondément sensible à la
rare beauté de style et de dessin de cette plaque d'argent gravé,
incline à la voir en assez étroites relations avec l'œuvre du remar-
quable miniaturiste Jacquemart de Hesdin, un des artistes préfé-
rés du Duc de Berry de 1395 à 1410 environ.

Il eût été bien intéressant de pouvoir identifier le personnage
en prière, portrait si vivant du donateur qui sans doute fit faire
cette plaque. Aucun indice héraldique, aucun caractère physio-
nomique en rapports avec des portraits authentifiés, ne permet
une identification. Le costume même indiquerait plutôt qu'il
s'agit d'un personnage en dehors de la noblesse, fonctionnaire ou
riche bourgeois.

Sans qu'on puisse l'affirmer, puisque cette plaque n'en porte
aucune trace, elle fut peut-être gravée et préparée pour recevoir
la riche parure de l'émail translucide.

Pl. XLV

65. — Plaqué d'argent gravé.
Art français, début du xv^e s.

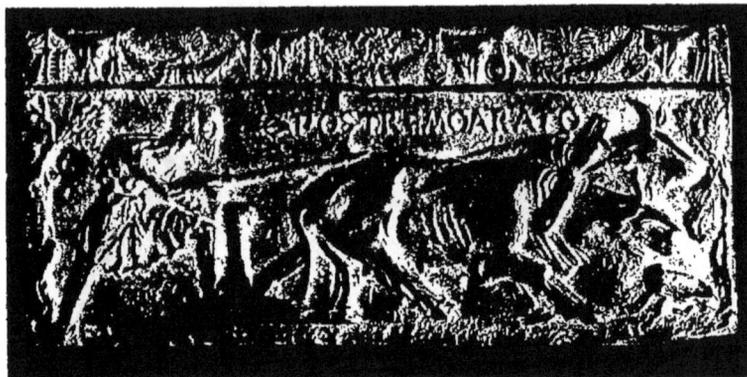

66. — Plaquette de bronze.
Art de l'Italie du Nord, xvᵉ s.

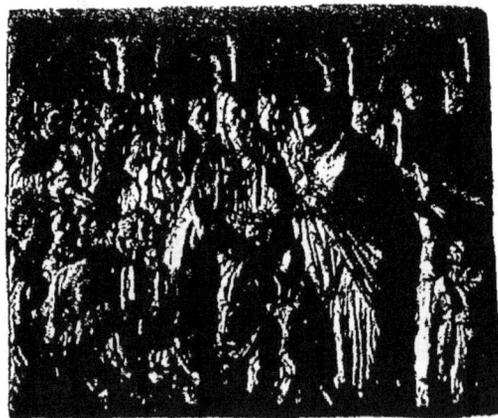

68. — Plaquette de bronze.
Art italien, fin du xvᵉ s.

Pl. XLVII

67. — Plaquette de bronze.
Art italien. XVᵉ s.

Pl. XLVIII

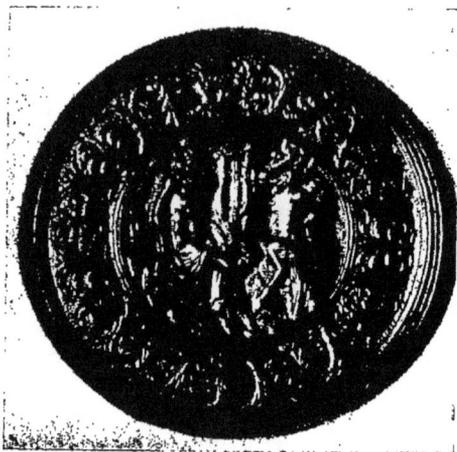

70. — Plaquette de bronze.
Art. italien, c¹ du XVI⁰ s.

69. — Plaquette de bronze.
Art. italien, c¹ du XVI⁰ s.

V

PLAQUETTES DE BRONZE

66. Cincinnatus au labour.

A gauche, un laboureur, demi nu, conduit une charrue traînée vers la droite par deux bœufs ; à gauche un arbre, à droite un chien et un arbre.

En haut, sur le champ de la plaquette, on lit l'inscription : Postremo Arato, précédée d'une feuille de lierre.

Frise ornée de bucranes alternant avec des festons et des palmettes.

Plaquette rectangulaire. Fonte à cire perdue, exécution rude, presque sauvage. — Inv. 7009. (Pl. XLVI.)

Art de l'Italie du Nord, xvᵉ siècle.
H. 0ᵐ 064 ; L. 0ᵐ 135.

Hist. Vente His de la Salle (1880).
Bibl. *Catalogue Spitzer*, 1889. t. IV, nᵒ 50, pl. 1 (Plaquettes). — E. Molinier, *Les Plaquettes*, II, nᵒ 509. — *Beschreibung der Bildwerke der christlichen Epochen, II Italienische Bronzen*, nᵒ 888, pl. LXX. — G. Migeon, *La Collection Paul Garnier, Les Arts*, mai 1906, p. 18 (reprod.).

Réplique au Musée de Berlin (Collection J. Simon).

67. Centaures et satyres se disputant une femme.

Au centre, un Centaure marchant vers la gauche, vient d'enlever une femme ; un satyre lui barre le chemin et saisit la femme par les cheveux, tandis qu'à sa gauche un autre centaure lui arrache sa draperie et la fouette.

Plaquette rectangulaire. Fonte à cire perdue ; très fruste.
— Inv. 7010. (Pl. XLVII.)

Art italien, xvᵉ siècle.
H. 0ᵐ 08 ; L. 0ᵐ 114.

Hist. Vente Spitzer, *Catalogue*, t. IV, nᵒ 64, pl. III (Plaquettes).
Bibl. E. Molinier, *Les Plaquettes*, II, nᵒ 607. — G. Migeon, *La Collection Paul Garnier*, Les Arts, mai 1906, reprod., p. 18.

68. La jument agenouillée devant le Saint-Sacrement.

A droite, tournant le dos à l'autel, sur lequel est un calice, saint Antoine présente l'hostie à la jument agenouillée devant lui. Un groupe de personnages agenouillés l'entoure.

A l'arrière-plan, devant une perspective de colonnade, un groupe de personnages debout. — Inv. 7011. (Pl. XLVI.)

Art italien, École de Donatello, fin du xvᵉ siècle.
H. 0ᵐ 08 ; L. 0ᵐ 093.

Hist. Vente Aynard 1913. *Cat.*, nᵒ 213, reprod.
Bibl. Cavalluci, *Donatello*, pl. XXV. — Reymond (Marcel), *La sculpture florentine*, 1ʳᵉ moité du xvᵉ siècle, p. 128, reprod. — Venturi, *Storia dell' Arte Italiana*, t. VI, p. 329, fig. 197.

Ce sujet est inspiré d'un des quatre bas-reliefs de l'autel de bronze de l'église San Antonio de Padoue, œuvre de Donatello. Dans cette plaquette le sujet central du bas-relief a seul été utilisé ; il y apparaît, retourné en sens inverse.

La composition est profondément modifiée, de même que le fonds d'architecture en perspective de colonnade.

69. Saint Georges tuant le dragon.

Saint Georges, habillé en guerrier romain, casqué et en armure, monté sur un cheval cabré, plonge sa lance dans la gueule du dragon qui s'est retourné vers lui.

Au fond, à droite sur un rocher, la fille du roi de Lydie,

vêtue d'une longue tunique et les mains jointes, se tient debout à l'entrée d'une grotte ; à gauche, un bouquet d'arbres.

Plaquette rectangulaire, très ciselée, avec de forts reliefs. La tête du cheval et le buste du cavalier sont presque détachés du fond. -- Inv. 7012. (Pl. XLVIII.)

Art italien. Attribuée à Andrea Briosco, dit il Riccio ; commencement du xvie siècle.
H. 0m 11 : L. 0m 08 1/2.

Hist. Collection de Mme Louse, à Paris.
Bibl. E. Molinier, *Les Plaquettes*, I, nº 224, pl. photogr. en frontispice. — G. Migeon, *La Collection Paul Garnier. Les Arts*, mai 1906, p. 18 (reprod.).

70. Apollon et Marsyas.

A gauche, Apollon, de trois quarts assis sur un rocher, vêtu d'une mince draperie agrafée sur l'épaule droite et retombant sur ses jambes. Sur son épaule, un carquois. De la main gauche il tient une grande lyre et de la droite un plectrum. Près de lui gît un violon.

Devant lui, à droite, Marsyas est attaché mort à un arbre, ayant à ses pieds une flûte de Pan. Large encadrement de palmettes.

Plaquette circulaire. — Inv. 7013. (Pl. XLVIII.)

Art italien. Attribuée à Ulocrino ; commencement du xvie siècle.
Diamètre 0m 115.

Bibl. E. Molinier, *Les Plaquettes*, I, nº 252 (mais exemplaire de forme rectangulaire et de plus petites dimensions). — *Beschreibung der Bildwerke der christlichen Epochen, II Italienische Bronzen*, nº 721, pl. XLIX, Berlin, 1904.

Répliques : Musée de Berlin (exemplaire rectangulaire de plus petite dimension). — Collection Gustave Dreyfus (exemplaire rectangulaire de plus petite dimension).

71. Médée.

En buste de profil tourné à droite, vêtue d'une tunique transparente sur la poitrine qui laisse le cou et l'épaule droite à découvert, coiffée d'une calotte enfermant ses cheveux bouclés à laquelle se rattache (avec invraisemblance) comme à un casque un cimier d'où pend une crinière. De petits serpents se tordent autour de sa poitrine.

Sur le côté droit on lit : MEDEA. Gravé sur le côté gauche : B. M.

Forme ovale. - Inv. 1014.

Art italien, xvie siècle ?
H. 0m 063 ; L. 0m 052.

Hist. Ancienne Collection Beurdeley.

Cette plaquette est le surmoulé d'une sardonyx qui se trouve au Musée des Uffizzi à Florence (Ad. Furtwängler, *Die antiken Gemmen*, pl. 39, fig. 29, Berlin, 1900). D'après M. E. Babelon cette gemme gravée, dont le caractère et le style n'accusent pas eux-mêmes une authenticité antique indiscutable, existait au xviiie siècle, puisque Gori l'a publiée. Était-elle d'époque de la Renaissance italienne, et fut-elle alors surmoulée pour cette plaquette de bronze sur laquelle on ajouta le nom de Médée qui ne s'y trouvait pas ? Cette plaquette est-elle au contraire plus récente ?

INDEX

TABLE DES MATIÈRES

CATALOGUES LES PLUS RÉCENTS

DU

DÉPARTEMENT DES OBJETS D'ART

E. MOLINIER, *Catalogue des Ivoires.* — Paris, Librairies-Imprimeries réunies, 1896 ; in-8°, fig.

G. MIGEON, *Catalogue des faïences françaises et des grès allemands.* — Paris, Librairies-Imprimeries réunies, 1901 in-8°, fig.

E. MOLINIER, *Donation de M. le baron Adolphe de Rothschild.* — Paris, E. Lévy, 1902 ; in-folio, pl.

Catalogue des bronzes et cuivres. — Paris, Librairies-Imprimeries réunies, 1904 ; in-8°, fig.

W. WARTMANN, *Les vitraux suisses au Musée du Louvre.* — Paris, Librairie centrale d'art et d'architecture, 1908 ; in-4°, pl.

C. DREYFUS, *Catalogue sommaire du mobilier et des objets d'art du XVII° et du XVIII° siècle.* — Paris, G. Braun, 1913, petit in-8°, fig.

Catalogue de la collection Isaac de Camondo. — (Peintures, sculptures et objets d'art). — Notices des Objets d'art, par MM. G. MIGEON et C. DREYFUS. — Paris, G. Braun, 1914 ; petit in-8°, fig.

J. J. MARQUET DE VASSELOT, *Catalogue sommaire de l'orfèvrerie, de l'émaillerie et des gemmes, du moyen âge au XVII° siècle.* — Paris, G. Braun, 1914 ; petit in-8°, fig.

Catalogue de la Collection Arconati Visconti (Peintures, sculptures et objets d'art). — Notices des Objets d'art, par MM. G. MIGEON et J. J. MARQUET DE VASSELOT. — Paris, Hachette, 1917; petit in-8°, fig.

EN PRÉPARATION :

Catalogue de la Céramique chinoise, Collection Grandidier.
Catalogue de la Collection B. de Schlichting.
Catalogue des objets d'art de l'Orient Musulman.
Catalogue des Faïences Italiennes.
Catalogue du Mobilier et des Tapisseries du Moyen Age et de la Renaissance.
Pour l'ensemble des catalogues du musée, voir : *J. J. Marquet de Vasselot*, Répertoire des Catalogues du Musée du Louvre, 1793-1917. — Paris, Hachette, 1917; in-8°.

MACON, PROTAT FRÈRES, IMPRIMEURS

www.ingramcontent.com/pod-product-compliance
Lightning Source LLC
Chambersburg PA
CBHW050002100426
42739CB00011B/2471